藝術、知覺與現實
Art, Perception
and Reality

宮布利希／Sir E.H.Gombrich　霍赫伯格／Julian Hochberg
布萊克／Max Black ——著

錢麗娟——譯　龔卓軍——審定

＊本書全書側欄標有英文本頁碼，以便內容參照使用

導讀
圖像生態的優先性：
閱讀《藝術、知覺與現實》的三種方法

龔卓軍

　　當人臉辨識的相關技術已漸漸成為日常生活的一部分，且因其緊緊扣聯著警政用途、社交媒體客群分析與控制型社會的監控編制的今天，身在台灣的讀者如我者，為何要閱讀這本出版於1972年——也就是將近五十年前的《藝術、知覺與現實》呢？以下，我想為台灣的讀者提出三個閱讀參考點，做為回應我們當下複雜視覺生態的礎石。

一、跨領域視覺文化研究的必要

　　本書書如其名地集合了三個領域的專家，先由藝術史家宮布利希以講座〈面具與面容：對生活和藝術中相貌相似性的知覺〉發動「藝術與再現」的議題，再由心理學家霍赫伯格與哲學家布萊克以其獨立研究演講做為回應。然而，宮布利希早在1960年出版的《藝術與錯覺：圖像再現的心理學研究》（*Art and Illusion: A Study in the Psychology of Pictorial Representation*）一書中，即已開啟了「圖像再現」議題的跨領域討論，與知覺心理學家

吉布森（J. J. Gibson）、哲學家古德曼（Nelson Goodman）皆有持續的對話與良性的論爭。為此，宮布利希特別在《藝術與錯覺》的第一版、第三版與第四版序言中，強調他的立論基礎與吉布森1950年出版的《視覺世界的知覺》(*The Perception of the Visual World*)與1966年的《做為知覺系統的感官》(*The Senses Considered as Perceptual Systems*)二書中的理論相互支持與彼此差異的關係。他同意吉布森的「視知覺的生態論」之說，但是對於借用數學中的「訊息論」(information theory)來討論藝術圖像之說仍有保留。就此而言，本書的第一章〈面具與面容〉一文，更進一步將論題集中於「人臉」、「面容」與「肖像」這個焦點上，跨越了視覺文化生態的不同素材領域，集中於肖像畫的「神韻」(aria)問題上。羅特列克、韋拉斯奎茲、畢卡索、林布蘭所作的不同風格肖像畫，與「面容再現」的心理學動力，形成「藝術」與「再現」之間的張力，挑戰著「藝術的人造感」如何處理「相貌的恒常性」的手法。

最終，通過面容與社會面具、家族相似性、自我裝扮、種族刻板印象、攝影的挑戰、錄像與電視媒體的系列辯證討論，指向吉布森所謂的「資訊的持續流動」對於視知覺經驗的決定性作用，以及身體肌肉運動模擬與心理上的「移情作用」，如何讓我們的自我在「臉型」和「臉部表情」互相作用下形成「主導性的表情」。我們在日常生活中，就是依據這種「主導性的表情」，來理解他人的表情特徵，而肖像畫家正是在「自我投射」與「保持距離」的心理運動中，捕捉到的正是「具有歧義

性的主導性表情」，描繪出對象的多重面貌。

二、藝術認識論的「圖像轉向」趨勢

　　相較於德國藝術史家漢斯‧貝爾廷（Hans Belting）在2013年出版的名著《臉的歷史》（*Faces: Eine Geschichte des Gesichts*），運用了歷史人類學的跨文化方法，本書的主要學術研究盟友，卻是知覺心理學和語言哲學。圖像學家米契爾（W. T. J. Mitchell）曾在他1995年出版的名著《圖像理論》（*Picture Theory*）中指出，在哲學思潮中所謂的「語言學轉向」（the linguistic turn），專注於語言結構，討論關於語意修辭與媒體介面的文本型態，但與此同時，人文社會科學的漸漸生成了另一組關注的議題，他稱之為「圖像的轉向」（the pictorial turn）。米契爾特別提到了語言學家皮爾斯（Charles Peirce）的語意學和哲學家古德曼的「藝術語言」，都致力於發掘非語言象徵系統底層的慣常符碼，他們皆認為，我們已不能假定語言是意義來源的典範，圖像實有其不同的意義型態，而早期的維根斯坦（Wittgenstein）亦有類此的主張。以上三位哲學家，可以說都是本書的哲學潛台詞。

　　霍赫伯格在本書第二章〈論事物與人的再現〉一文中，首先呼應了梅洛龐蒂在《知覺現象學》（*Phénoménologie de la Perception*）一書中的路數，批判了古典心理學中以聯想和內省為認識論基礎的經驗心理學，這種心理學認為圖像的辨認是來自於學習和「觸動覺」記憶的內省。但他鍥而不捨，繼而再對格式塔心理學的圖像完形理論進行攻擊，認為完形心理學的大腦場

域理論中具有自我組織力的「對稱性」、「鄰近性」、「好的連續性」，缺乏完整的實驗心理學證據，雖然好用，但稱不上科學法則。霍赫伯格提出了許多視覺「錯覺」的例子，指出「連續性的掃視比對」、「感知做為有目的的行為」才是「圖像性再現」的認知基礎，我們的漫畫與肖像畫觀看經驗，其實來自我們的「肌肉反應的高階變數編碼」辨識力，而「漫畫用相對小數目的特徵來再現豐富得多的各類面容」（英文本頁90），具體表現了藝術的簡約力量，反映的是吾人生活世界與圖像生態的環境。

三、視知覺生態學的整合研究路徑

儘管布萊克在本書的第三章〈圖像如何再現〉展現的是一種較為接近語意分析的哲學取徑，經過對於奧斯丁（John Austin）語用哲學的批判反省，對於客體圖像再現的可能性，他第一個點名檢討的是吉布森的視知覺環境「資訊理論」，這個部分的討論，顯然延續了宮布利希與吉布森的論爭，而有窄化吉布森視知覺理論的嫌疑。他用的是二戰時流行的主要通訊模式「電報發送」所依據的數學統計學模型，來理解吉布森的視知覺生態學理論。若以今日的人臉辨識技術來看，吉布森的視知覺生態學對於「人機互動」、「人與環境互動」所能達到的「隨類賦形」（affordance）能耐，也就是布萊克所謂的視知覺環境中的「實質性資訊」，不僅更接近我們的日常視知覺經驗，也是今日計算機科學的核心目標之一。

但布萊克於此前後討論的訴諸因果經歷、訴諸生產者意

向、做為錯覺的描繪、做為相貌相似的描繪等觀點，對他而言，雖然無法證成它們個別能成為「描繪」或「展現」客體的充分必要條件，但他最後回到日常語言中的「看起來像」，細數「看起來像」的種種語意和語用，認為吾人必須以「集群」的方式，綜合上述種種條件，帶入我們對於圖像再現的視知覺詮釋中，才能夠派得上用場。更重要的是，我們必須了解眼前圖像生產的目的，究竟是為了在漫畫中看到投手投球的速度、是為了在畫廊中觀看具有「台味」人物的肖像、還是在政治諷刺畫中笑看政客的醜態，否則，對於「描繪」的任何解釋都是不充分的。正是在最後這一點，本書指向了踩著完形心理學的前趨腳步，進一步勾勒出本書書名中所謂的「現實」（reality）。我們必須回到身體運動知覺對於生活空間的直接發用、承納與耐受，必須考慮文化習得中的視知覺介面捲纏，也必須面對視知覺主體觀看這些圖像時的意向才行。對於圖像運用特別敏感的藝術家來說，他們摸索的是嶄新物質條件中的多重意義，是集群的面龐，就像畫家培根（Francis Bacon）畫中旋扭的臉孔，或維奧拉（Bill Viola）錄像中的苦難聖者面容一般，藝術家的靈活手筆，讓我們得以在一張面容中看到一千張人類的面容。

前言
莫里斯・曼德爾鮑姆

Preface
Maurice Mandelbaum

藝術史家、心理學家、哲學家的研究通常各行其道、少有交集，因為在多數情況下，他們的研究目標和研究方法有著極端的差異性，甚至在處理同一類問題時也會明確展現出這種差異。不過，有關「藝術再現」的本質問題為三個領域提供了共同交流的基礎，本書所輯錄的三篇既獨立又相互關聯的講座文稿正是這種交流的體現。

恩斯特・漢斯・宮布利希的《藝術與錯覺》（*Art and Illusion: A study in the Psychology of Pictorial Representation*）一書最能激發學者們對「藝術再現」問題的興趣，此書對該問題的後續研究產生了深刻影響。在對該書的評論中，尼爾森・古德曼呼籲學者重視其哲學意義。古德曼還透過自己的著作《藝術語言》（*Language of Art*）引發哲學家對這些問題更深層的興趣。「塔爾海默講壇」（Thalheimer Lectures）第二系列的講座薈萃了藝術史家、

心理學家、哲學家對「藝術再現」問題的思索，這些思索將會
對這個研究領域產生重大影響。

　　宮布利希教授的論文〈面具與面容〉以他在《藝術與錯覺》
中一個有關漫畫的論述章節為基礎。在本文中，宮布利希將該
議題拓展到了對「相貌相似性」（physiognomic likeness）此問題的
整體性詰問。此詰問的關鍵在於，在某一個個體豐富多變的面
部表情——不僅情緒變化會影響表情，較長的時間跨度也會使
面容發生改變——之中是如何存在一種支撐性的身分特徵。圍
繞對特徵的學習、洞見、熟練掌握，宮布利希引領讀者見識豐
富多樣的案例，以及許多針對此論題或相關論題的文獻範例。
這些論述反映出宮布利希對心理學理論的興趣，這興趣更加突
出地體現在他對「移情理論」（the theory of empathy）的辯護中：
他將該理論視為一種適用於多種——關乎「相貌相似性」識別
的——現象的解釋。

　　在朱利安・霍赫伯格的論文中，占據中心位置的不是「移
情理論」，而是視覺感知中伴隨掃視過程而被喚起的種種預期。
霍赫伯格提出的這個理論具有包容性，被認為能夠在不依賴
於兩種古典感知理論——一種是被他稱為「結構主義」（Struc-
turalism）的經驗主義理論，另一種是與之相對的格式塔心理學
（Gestalt psychology，又譯完形心理學）——的情況下揭示視覺組織
的基本原理。

　　霍赫伯格教授爭論的焦點是，當我們在看一幅畫時，我們
所看到的東西並不能僅僅依靠視覺系統中的特定刺激物來獲得

解釋。他還辯稱，即便不根據特定刺激物而是運用腦域活動理論（a field-theory of brain），也依然不能消除此解釋難題。取而代之，霍赫伯格認為，視知覺所涉及的是「有目的的技能型序列行為」（skilled sequential purposive behavior）。他滿懷興致地追蹤視覺行為的序列狀態，如何導致（我們視覺世界）圖案形成的許多根本特徵。他尤其關切與藝術再現關聯甚切的有關「客體的經典形式」（the canonical forms of objects）的學說，透過對我們的視覺期待所編碼的東西做理論闡述，該學說解釋了這些經典形式得以形成的基礎。正是在這一點上，以及在關於「表達」（expressiveness）和「移情」（empathy）的討論中，霍赫伯格的論文與宮布利希的觀點有了直接連結。在某種意義上可以說，儘管在其他一些方面有不同意見，霍赫伯格證實了宮布利希的那些觀點。

麥克斯‧布萊克的論文初看與前兩位學者關係較遠，因為前兩位學者關注的是感知過程，而布萊克想要說明的是一個從屬於「概念分析」的問題：當我們說一幅畫「描繪」（depicts）或「再現」（represents）了某些事物的時候，這意味著什麼？儘管布萊克運用的方法及他所關注的事實類型與前兩位學者完全不同，他在分析中涉及的議題卻與另外兩篇文章的主要論題直接相關。例如，宮布利希和霍赫伯格都不認同用「陳述因果經歷」（the causal history account）說明一幅畫描述一個特定客體的意義，但他們並未在文章中證實此觀點確切有誤。事實上，這恰恰是許多行外人樂於接受的說法；而且，一旦這種說法

被接受，就會導致審美理論上的不良後果，具體涉及到寫實性再現、抽象、藝術真理等方面。如果適時閱讀了《藝術與錯覺》並且領悟了宮布利希和霍赫伯格的這兩篇論文，讀者就能避免這些錯誤認知。因而，布萊克教授在文中的敏銳聲明意義重大，提出「對因果經歷的陳述」並不足以充分說明構成再現的原因。同樣，布萊克對於「作為錯覺的描繪」（depiction as illusion）的批判性分析，與宮布利希和霍赫伯格關於「圖像性再現」（pictorial representation）的觀點直接相關。

當然，布萊克論文的重要性和趣味性並不局限於上述議題；例如，他對於「資訊」概念現今的用法做出批判性分析，就對釐清這幾乎已無所不在的概念具有重要貢獻。此外，他的論文還提出了一些關於哲學分析的有趣議題，闡述了各種判準如何形成一個集群（skein），從而切合我們對特定概念的用法，即使這些判準單獨看時不足以為該概念提供充分且必要的特徵。

宮布利希和霍赫伯格兩位教授的研究也將引起行內同仁的特別興趣：宮布利希教授聚焦的是一個具有顯著重要性的中心問題，霍赫伯格教授提出了一種能將各種實驗資料合併在一個理論框架內的方法。這些論文因而在其各自的領域內均出類拔萃，而且它們同樣也會受到藝術史家和心理學家的歡迎。

本系列講座由約翰・霍普金斯大學（The Johns Hopkins University）哲學系發起，由塔爾海默基金會（Alvin and Fanny Blaustein Thalheimer Foundation）資助，在此一併致謝。

x

1

面具與面容
對生活和藝術中相貌相似性的知覺

恩斯特‧漢斯‧宮布利希

The Mask and the Face:
The Perception of Physiognomic Likeness in Life and in Art

E. H. Gombrich

　　寫作本文[1]的出發點在於拙著《藝術與錯覺》中一個題為1
「漫畫的實驗」（The Experiment of Caricature）的章節[2]。早在十七
世紀，漫畫就被定義為製作肖像的一種方式，它可以在面部的
所有構成部分都被改變時仍保留面容整體的最大相似性。這個
定義讓我得以做一個等效的演示來證明：一個藝術形象即使沒
有客觀上的寫實性，仍然可以令人信服。然而，我並不打算更
精確地研究創造一個令人驚歎的相似性時需要捲入的那些元
素。似乎還沒有人從感知心理學的視角探索過肖像相似性這個
整體而遼闊的領域。這個問題本身具有令人震驚的複雜性，但

1　這篇論文的早先版本曾在1967年9月康奈爾大學布萊克教授組織的「藝術心理
　　學」會議上宣讀。

2 除此之外一定還有一些理由造成了這個遺漏。關心「肖像相似度」這樣一個問題未免顯得庸俗，令人回想到那些關於偉大藝術家和自負被畫者之間的爭吵，後者的愚蠢妻子堅持肖像的嘴巴有什麼地方還是不對勁。這些聽上去瑣碎實則不然的令人頭疼的爭論，已將「相似性」變成一個非常棘手的問題。傳統美學給藝術家提供了兩種自文藝復興以來便方興未艾的辯論思路。第一種辯護來自於米開朗基羅就新聖器室（Sagrestia Nuova）裡的麥地奇（Medici）家族成員雕像不夠逼真的質疑所做的回答：千年之後，這些人像不像有什麼關係？米開朗基羅創造了一件藝術品，這個事實才更為重要。[3] 第二種辯護意見可以追溯至拉斐爾[4]，甚至更遠到菲利皮諾·利比（Filippino Lippi）所受的頌辭——別人稱讚他畫了一幅比被畫者本人更像本人的肖

2 *Art and Illusion, A study in the Psychology of Pictorial Representation*, The A. W. Mellon Lectures in the Fine Arts 1956, Bollingen Series XXXV, 5（New York and London, 1960）。

有關肖像畫的標準讀物包括：Wilhelm Waetzoldt, *Die Kunst des Porträts*（Leipzig, 1908）；Herbert Furst, *Portrait Painting, Its Nature and Function*（London, 1927）。關於此論題的簡要參考文獻可參閱：Monroe Wheeler, *Twentieth Century Portraits*（The Museum of Modern Art, New York, 1942）；還可參閱：Julius von Schlosser, "Gespräch von der Bildniskunst"（1906）, *Präludien*（Berlin, 1927）；E. H. Gombrich, "Portrait Painting and Portrait Photography" in Paul Wengraf, ed., *Apropos Portrait Painting*（London, 1945）；Clare Vincent, "In Search of Likeness", *Bulletin of the Metropolitan Museum of Art*（New York, April 1966）；John Pope-Hennessy, *The portrait in the Renaissance*, The A. W. Mellon Lectures in the Fine Art 1963, Bollingen Series XXXV, 12（New York and London, 1966）。

3 Charles de Tolnay, *Michelangelo*, III（Princeton, 1948）, p. 68.

像。⁵此讚頌建立在新柏拉圖式的天才理念上，即天才的眼睛可以穿透表象的面紗而揭露事實的真相。⁶這種意念賦予了藝術家一種權利，使他們可以對被畫者家屬那些只看重外表而忽視本質的庸俗意見抱以蔑視。

　　無論這種辯護在過去和現在如何被使用或濫用，在此（或者在別處）我們都必須承認：柏拉圖式的形而上學可以被翻譯為一種心理學的假設。感知總是建立在對共性的需要上。如果我們不能夠找到本質，並將它從偶然性中分離出來，我們將不會感知和辨認出我們的同類——無論用何種語言，我們都想要建立這種區別。現今的人們偏愛電腦語言，他們談論模式識別，它能夠辨別出某一「個體」所獨有和固有的特質。⁷這是人類心智所具有的、連最強悍的電腦設計者也會羨慕的一種技巧，而且，這種技巧不僅為人類心智所具有，說起在物件變化時仍能辨別其同一性時所預設的這種能力，甚至也必定被內建在了動物的中央神經系統中。想一想從視覺上將一個物種的個

4　Vicenzio Golzio, *Raffaello nei documenti*（Vatican City, 1936）, Letter by Bembo, 10th April 1516.

5　Alfred Scharf, *Filippino Lippi*（Vienna, 1935）, p. 92.

6　Erwin Panofsky, *Idea*, Studien der Bibiothek Warburg（Hamburg, 1923; English translation, Columbia, 1968）. 有關這一觀點的最新研究可參閱：Ben Shahn,"Concerning 'likeness' in Portraiture"，引自Carl Nordenfalk,"Ben Shahn's Portrait of Dag Hammarskjöld", *Meddelanden från Nationalmuseum*, No. 87（Stockholm, n.d.）。

7　在此要感謝J. R. Pierce先生以及作者Leon D. Harmon允許我看這篇奠基於貝爾電話實驗室研究成果之上，題為「有關面容辨認的若干問題」（Some Aspects of Recognition of Human Faces）的論文草稿。

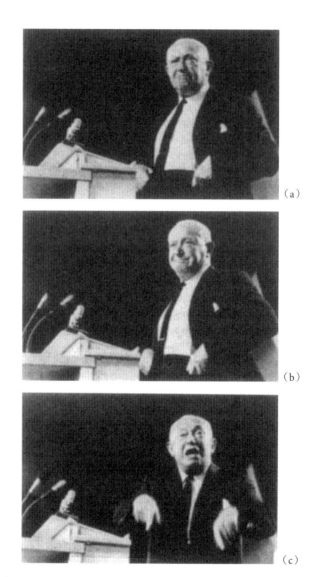

（a）

（b）

（c）

圖1 │ 演講中的伊曼紐爾‧欣韋爾，取自倫敦《泰晤士報》，1966年10月7日

體從群體（羊群或人群）中辨認出來需要涉及什麼知覺上的能耐。不僅其光線效果和視像角度在發生著變化（一如所有的客體），而且其面容的整個輪廓也處於不斷的知覺運動之中，但是這種運動並不會影響我們對相貌同一性的經驗，或者，用我提議的稱謂來說，不會影響到「相貌的恆常性」（physiognomic constancy）。

倫敦《泰晤士報》抓拍了伊曼紐爾‧欣韋爾（Emanuel Shin-well）先生在一次演講中的表情變化。也許並不是每個人的面容都像他那樣豐富多變，這個例證似乎能證明下述這種反應的合理性，即我們擁有的不是一張面孔，而是一千張不同的面孔。[8]如果說多樣性中的統一在此沒有表現出邏輯面或者心理面的問題，這張臉僅僅是以情緒刺激反應的牽動部位呈現了不同的表情，那麼這種說法有可能會遭到反對。我們也許可以拿它與一個印刻有嘴巴或眉毛模樣的儀表盤做比較（如果這個類比不至於讓人反感），以該嘴巴或眉毛作為指針。實際上這是系統研究人類表情的第一位學者查理斯‧勒‧布龍（Charles Le Brun）的理論，他從笛卡兒的機械學理論出發，在眉毛中讀到了能真切顯示情緒或激情特質的「指針」。[9]就對此情境的解讀而言，

8 此觀點被 Benedetto Croce 作為一個適宜的論據，以否認任何有關「相似性」概念的辯護（*Problemi di Estetica*〔Bari, 1923〕, pp. 258-259）。當英國肖像畫家威廉‧奧本（William Orpen）的作品〈坎特伯里大主教的肖像〉（Portrait of Archbishop of Canterbury）遭到批評時，他引用了類似的論點，說：「我看到了七個大主教，我該如何畫？」該趣聞出現於 1970 年 3 月 5 日 W. A. Payne 一封寫給倫敦《泰晤士報》的信中。

圖2｜〈驚訝〉（Astonishment），查理斯・勒・布龍繪，1968

辨認伊曼紐爾・欣韋爾在不同心境下的表情，與我們辨認他在不同時間裡的表情一樣容易。骨架保持不變，我們很快就學會將頭部的僵硬骨架與面部變化浮動的波紋區分開來。

　　但是，很顯然這個解釋充其量只能在過於簡單的情況下奏效。骨架並非靜止不變，我們每年每日都處於變化之中。林布蘭（Rembrandt）的一系列著名的自畫像涵蓋了他從青年到老年的時間跨度，顯示了藝術家對人生不斷衰老這個殘酷過程的研

9　出自珍妮佛・蒙塔古（Jennifer Montagu）1960年於倫敦大學未發表的博士論文「Charles Le Brun's *Conférence sur l'expression*」中。勒・布龍受笛卡兒影響的完整論述只體現在這篇分析中。

究。直到照相技術的出現，人們才完全感知到了時光的效應。當我們看自己或友人多年前在鏡頭前的影像，我們方才驚訝地意識到自己在那些在日常生活中沒有覺察到的變化。我們愈是熟悉一個人，愈是經常看這張臉，我們就愈會忽視這種轉變，除非這個人剛生過一場大病或者經歷一場危機。相對於外表的變化，我們更容易受到恆常不變感的主導。然而，如果時間跨度足夠長遠，外表的變化也會影響到「人臉」這個在英文中俗稱 dial（編注：亦有刻度盤或電話撥號盤之意）的參照系本身。外貌的比例變化貫穿了人類的整個童年，直到我們的鼻子長到適當大小。這種變化在我們步入老年掉牙落髮時再次發生。儘管可以說，所有的成長和衰老都不能毀滅一個人在相貌上的統一，但是對比一下伯特蘭‧羅素（Bertrand Russell）在四歲和九十歲的兩張照片我們會發現：儘管還是同一張臉，然而即便是用電腦程式也很難挑出其中沒有變化的部分。

如果我們親自觀察來檢驗這個論斷，對比這兩張照片我們就會發現：我們在試圖將哲學家（那我們更為熟悉的）老年形象投射到他幼年時的面容之中（或之上）。我們想要知道，我們能否看得出相似之處，或者，如果我們擁有的是懷疑論者的心態，我們想要證明：我們看不出相似之處。無論哪種情況，那些熟悉伯特蘭‧羅素獨特外貌的人也許都會不可避免地從右至左進行觀察，也就是說，想要在年幼時的照片中尋找出年老時的形象。而如果哲學家的母親健在，那麼她也許更樂意從那張年老的影像中追溯她記憶中哲學家年幼時的形跡，透過回憶

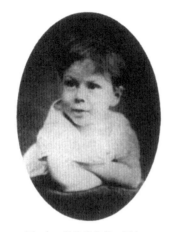

圖 3 ｜四歲的伯特蘭・羅素　　　　　圖 4 ｜九十歲的伯特蘭・羅素，
邁特納－格拉夫（Lotte Meitner-Graf）攝影

此間經歷的緩慢變化，也許更可能成功。我們對相似性的體驗
是一種建立在認知基礎上的感知混合，過往的經驗將始終如一
地豐富著我們觀看一張臉的方式。

　　若干個並不相似的外形的混合，恰恰構成了「相貌識別」
這個經驗的基礎。當然，從邏輯上說，任何事物都可被認為與
其他事物具有某種程度的相似性：任何一個幼兒相比於一個老
人，都與其他幼兒更為相似；任何一張照片相比於一個活人，
都與其他照片更為相似。但是，只有當這種詭辯能讓我們意識
到邏輯辯論與感知體驗有什麼區別時，它才是有用的。在理性
層面上，我們能夠以各種方式自由地將事物歸納出若干範疇，
並根據其共有的屬性——例如重量、顏色、大小、功能或形狀
——對事物進行整理。此外，在這種整理活動中我們常常能夠

特地指明，不同的事物在哪些方面具有相似性。

　　眾所周知，相貌的相像性——可以導致混亂、也可以導致辨認——是不大容易被指明和分析的。它以所謂的整體印象為基礎，是許多因素的總和結果，這些因素相互作用，從而形成一種非常獨特的相貌品質。我們當中有許多人或許並不能描述出我們最親近的朋友有哪些個別特徵，比如，他們的眼睛是什麼顏色，鼻子是什麼形狀，但是這些不確定性並不會妨礙我們對他們的熟悉感，我們熟悉他們身上具有的不同於他人的特徵，因為我們一直對這些特徵化的表情做出回應。顯而易見，我們決不能把這種經驗與感知一個人臉上的不同表情混為一談。就像我們能夠透過多種不同的音調來概括一個人的聲音，或是透過多種不同的線條來概括一個人的筆跡，我們同樣也感知到有一個人具有某種顯性的概括表情，個別表情正是透過對之的修飾而來的。借用亞里斯多德的說法，相較於其他的實體，這些修飾僅僅是偶然性的，但是在對「家族相似性」（family likeness）的體驗中，它能夠超越個體的這種偶然性。對於「家族相似性」，佩特拉克（Petrarch）在他的一封書信中有過精妙的論述。佩特拉克談到了關於寫作風格上模仿偶像作者的問題，說這種相似性應該像一個兒子和父親的關係那樣：父子之間在個體特徵上通常總是有很大的差異，「但是某種特定的影子——畫家稱之為『神韻』（aria）——讓我們一看到兒子就想到父親，然而儘管如此，若對此進行精確測量，則兩者之間的所

有部分都將是不同的。」10

　　我們都知道一些「家族相似性」的例子，但是當來訪的阿姨姑媽說這孩子看上去跟他的湯姆叔叔或約翰叔叔「一模一樣」時，我們都會感到惱火，繼而用「我看倒不像」之類的斷言進行還擊。對於一位研究感知的學者來說，這樣的討論總是饒富趣味，正是他們彼此間看到的差異支撐了如下的觀點，即把「感知」看成是一種幾近自動的共相歸類行為。人們以所能體驗到的相似性作為其知覺分類的指路明燈。很顯然，對於一個人的「神韻」或特徵性的面孔，我們不可能有完全相同的體驗。我們根據各自的——審視同類所歸納出的——範疇而有所區別地看待他們。這個事實也許可以解釋相貌感知領域的中心悖論，此悖論就蘊含在「面具」（the mask）與「面容」（the face）的差異之中：我們對潛藏於一副面容裡的恆常性的體驗（這種恆常性是如此強烈，以至於它經得住心境與年齡的變化，甚至可以隔代遺傳），與一個奇怪的事實之間存在衝突，即這種可辨認性可以相對輕易地被所謂的「面具」所抑制。這是另一個認知範疇，一種更為粗糙的、能夠將相貌認知的整個機制引向混亂的相似性。那些戴著「面具」來表演的藝術，當然是偽裝的、扮演性的藝術。表現者的技藝重心正在於，驅使我們將他或她視為符合該角色的另一個人。一個優秀的演員甚至不需要借助化妝的面具來強調這種轉換。一個諸如露絲・德雷珀（Ruth

10 Francesco Petrarca, *Le famigliari, XXIII*, 19, pp. 78-94。全文請參閱拙文 "The Style all' antica", *Norm and Form*（London, 1966）。

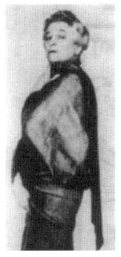

左｜圖5｜作為商人妻子的露絲·德雷珀，桃樂絲·威爾丁（Dorothy Wilding）攝影
右｜圖6｜作為商人秘書的露絲·德雷珀，尼可拉斯·莫瑞（Nicholas Murray）攝影

Draper）這樣出色的模仿者能夠透過最簡單的手段改變自己以
適應不同的場景。圖5和圖6顯示了她在一個商人生活中扮演
的兩種女性角色：一個傲慢的妻子和一個具有奉獻精神的秘
書。照片中的圍巾、服裝、假髮或許對這種認知產生了作用，
但實際上影響這種轉變的是不同的姿勢以及她臨場表現出來的
身形緊張程度。

　　社會學家一再提醒我們注意以下的真相，即凡人皆演員，
我們都在順從地扮演著社會賦予我們的角色——即便是「嬉
皮」（Hippies）也不例外。在一個我們所熟悉的社會中，我們對
這些角色的外在標識都非常敏感，我們歸納的許多範疇都遵循

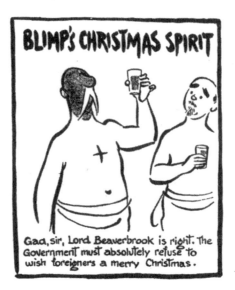

圖7｜布林普上校，大衛・羅畫繪，1936

11 這些線路。我們已經學會用作家和諷刺性批評家給我們樹立的
典型來區分不同的類型：軍人型——大衛・羅（David Low）畫
筆下令人印象深刻的布林普上校（Colonel Blimp），還有運動型，
藝術型，經理型，學術型……等等都貫穿於我們的「人生喜劇」
之中。顯然我們對這個「演員表」的認知，使我們在處理夥伴
關係時少費很多力氣。我們觀察這些類型並調整我們的預期：
膚色偏紅的男性軍人會是個大嗓門兒，喜歡烈酒而不喜歡現代
藝術。確實，生活也已教會我們必須要隨時應對這些「典型症
狀」的不夠完備。事實上，每當我們遇到不合規則的例外，以
及，每當我們發現某種類型的完美體現時，我們都會說，「這

個人看上去真像一個典型的中歐知識分子，卻偏偏不是」。不過也常常有可能正是那個典型。我們努力調整自己去滿足別人的期待，以至於我們會假定生活分配給我們的角色，或者，如榮格心理學者所說，我們被賦予的人格面具（persona）。我們朝著被指派的類型發展，直到它形塑我們的行為模式，一路乃至步態和表情。似乎沒有什麼能夠超越（男）人的那種可塑性，當然女性的可塑性除外。女性通常比大多數男性更有意識去塑造自己的類型或形象，通常是借助於化妝和髮型，把自己塑造成螢幕或舞臺上那些當紅偶像的形象。[11]

　　但是，這些偶像是如何塑造自己形象的呢？時尚語言最多只能給予部分回答。她們尋求一種與眾不同的標籤，一種能夠將她們與別人區別開來的特質，透過一種新的「辣味」（piquancy）引人注目。後期的依維・吉爾伯特（Yvette Guilbert）是最具智慧的舞臺人物之一。她曾在回憶錄中描述年輕時是如何精心為自己造型的，因為從傳統概念上來說她稱不上「美麗」，故而便想要顯得「獨特」。她寫到，「我的嘴巴又薄又寬，而我又不想透過化妝來使它變小。因為在那個時候，舞臺上的女性幾乎都有一個心形的櫻桃小嘴。」[12]相反地，她有意識地凸顯自己的嘴唇，與她白皙的面孔構成對比並展露笑容。她總是穿著單衫且不戴飾物，不過她借助於一副又長又黑的手套——後來她以此聞名——完善了自己引人注目的輪廓。她精心塑造的形象

12

11　Liselotte Strelow, *Das manipulierte Menschenbidnis*（Düsseldorf, 1961）.

12　Vvette Guilbert, *La chanson de ma vie*（Paris, 1927）.

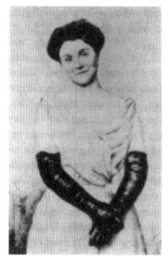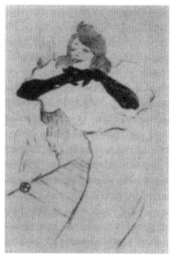

左｜圖8｜依維‧吉爾伯特，瑞尼維茲‧馮‧勞芬（Rennewitz von Loefen）繪，1899
右｜圖9｜依維‧吉爾伯特，杜魯茲‧羅特列克的版畫，1899

某種程度上迎合了藝術家的趣味，因為這一形象可以被藝術家
用簡單而有效的線條勾勒出來，就像我們在杜魯茲‧羅特列克
（Toulouse Lautrec）的版畫中看到的那樣。

　　我們正在接近漫畫的領域，或者說，正在接近「漫畫」
（caricature）與「肖像畫」（portraiture）的中間地帶，占據這一領
域的是那些非常風格化的名人形象。所有出現於公共舞臺上的
演員，都是出於某種目的而戴上他們的面具的。想想拿破崙額
前的一縷頭髮和他單手插在背心口袋裡的站姿，這據說是演員
塔爾瑪（Talma）建議拿破崙這麼擺的。這已經成為演員和卡通
畫家捕捉拿破崙雄心抱負的一個天賦準則——當然，我們也必

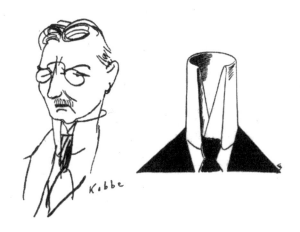

左｜圖10｜「Kobbe」，亞爾瑪・沙赫特，
刊登於1924年3月10日《星期一晨報》（*M.M., Der Montag Morgen*）。
右｜圖11｜沙赫特的漫畫像，刊登於1932年6月13日柏林的
《八點鐘晚報》（*8 Uhr Abendblatt, Berlin*），標題寫到：「看啊！高領子又出現了！」

須忍受那些較為遜色的「拿破崙形象」中的其他花招。

被使用的「個性化特質」無論多麼瑣碎都不要緊，只要它們能作為始終如一的標識即可。希特勒的金融奇才亞爾瑪・沙赫特（Hjalmar Schacht）似乎很喜歡穿一種衣領較高的襯衫。這種衣領本身以某種方式令人聯想到「刻板的普魯士人」（the rigid Prussian）這種躋入了上層高管群體的社會類型。如果能發現沙赫特的衣領比他同階層的人們的衣領高出多少，那將是非常有趣的事；無論如何，這一偏執的特徵已深入人心，而且，久而久之，他的衣領可能就逐漸取代了他的相貌是否逼真。在此，「面具」吞噬了「面容」。

13

如果說上述幾個例證能說明些什麼，那想必是：我們在觀察到面容之前通常先看到面具。此間，面具代表了未經修飾的差異，一反常態的「差離」特徵，將一個人與其他人區別開來。任何引人注目的差離特徵，都可以為我們提供一個識別性的標籤，使我們不用花費更多力氣進行更仔細的觀察。這是因為，在這種情況下，我們已不是像預先計畫的那樣在感受「相像性」（likeness），而是注意到了「差異像」（unlikeness），也就是偏離常態、以顯著姿態印入腦海的那些特徵。一旦我們進入熟悉的環境，這種機制就會發揮助益，我們會不自由主地標記出能將某人區別於旁人的微小卻重要的差異。然而，一旦有一個意料之外的獨立特徵干擾到這個機制，這機制就會發生故障。據說對西方人來說，所有華人的長相都很相似，反之亦然，在華人看來，所有西方人的長相也很相似。其實嚴格說來這並非事實，但是這種信念揭示了一個存在於我們感知當中的重要特點。人們也許確實將這種效應與感知心理學中的「面具效應」（the masking effect）做比較，根據這種效應理論，一個強烈的印象會妨礙我們對一個閾值較低的刺激物的感知。明亮的光會遮蓋臨近暗處裡的細微變化，正如響亮的聲音會遮蓋隨後聲響的細微變化。這些不尋常的特徵──如同「丹鳳眼」（slanting eyes）那樣──首先會牢牢吸引我們的注意力，使我們難以注意到細微的變化。因此，利用任何顯著而反常的特徵作為偽裝都很有效。不僅所有的華人在我們看來趨於相似，而且所有戴著相同假髮的男人──例如陳列於倫敦國家肖像館（the National Por-

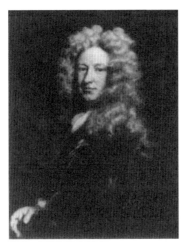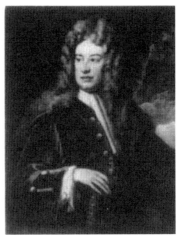

左｜圖12｜撒母耳·加斯爵士（Sir Samuel Garth）的肖像，
戈弗雷·內勒（G. Kneller）繪
右｜圖13｜約翰·薩默（John Somers）的肖像，戈弗雷·內勒繪，倫敦國家肖像館

trait Gallery in London）中的十八世紀「半身畫像俱樂部」（Kitkat
Club）裡的成員──也都看起來差不多。

　　這些肖像究竟在多大程度上代表了「典型」或「面具」？它
們又在多大程度上體現出了個體的相似性？很顯然，回答這個
重要問題需要面對兩個困難，一個很顯著，另一個或許沒那麼
顯著。顯著的困難是，在照相技術被發明之前，所有人物的肖
像畫都有的困境，除了偶然會有一個「活人面模」或「死者面
具」，或者「影描」作為輪廓，我們對於對被畫者外貌的客觀控
制非常有限。我們永遠也不知道，假如我們有幸能看到活著的
蒙娜麗莎（Mona Lisa）或笑容騎士（Laughing Cavalier）時是否能認

15

出他們。第二個困難是，我們自身已經被「面具」所綁架，以至於想去感知「面容」是非常困難的。我們不得不努力排除假髮的干擾以辨別這些面容之間的差異。即使如此，在儀容舉止方面不斷變化著的觀念（這種社交性的表情面具）也會讓我們難於將某一個人看成一個「個體」。藝術史家常會就某些時期和某些風格論及那個時代的肖像，往往遵從於類型而非個體的相似性，很大程度上這仍取決於個人對這些時代風格條件的用法。我們知道，即使是部落藝術的刻板形象，也體現了個體的獨立特徵，然而這些特徵是我們捕捉不到的，因為我們既不認識這個被再現的人物，也不知道這個部落的風格傳統。此外，還可以確定的是：我們看待一幅古老的肖像畫，不可能像照片和螢幕出現（而使得「相似性」變得平庸無奇）之前的人們看待它那樣，因為我們幾乎不可能重新捕捉到一個往昔形象的全部意義：這往昔影像總括了被畫者的社會身分和職業特徵，製作這幅肖像是為了向後人傳遞被畫者的特徵（作為一個紀念物留給子孫，或是作為一個紀念碑留給後代）。很顯然，在這種境況下，這幅肖像有著完全不同的重要性。藝術家對被畫者形象特徵的解讀，將會在被畫者的有生之年發生影響，而且還可能在被畫者死後——以一種我們既無從冀望、也無從懼怕起的方式——完全代替於他，由於我們掌握有多方面的記錄，故而將會常常駁斥這種心理層面上的「要約併購」(take-over bid)。

相機的問世使藝術家和他們的朋友們既無奈又氣惱，這不足為怪。我們也許會驚訝於人們反對「攝影相似度」(photo-

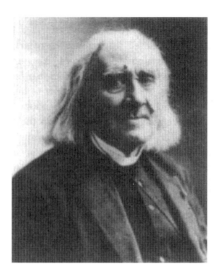

圖14 ｜ 李斯特肖像照，納達攝影

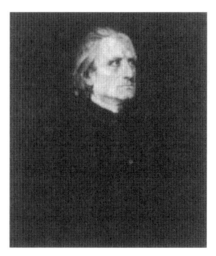

圖15 ｜ 李斯特肖像畫，弗朗茨・倫巴赫繪，
布達佩斯美術館（Museum of Fine Art）

graphic likeness)（產生於十九世紀）的可能性所做的爭論，現在
有許多人會偏愛納達（Nadar）為鋼琴家李斯特（Franz Liszt）拍
攝的傑出肖像，因為這個影像據實顯現了這位偉大的炫技家，
而不是像弗朗茨・倫巴赫（Franz Lenbach）所繪的肖像畫那樣具
有戲劇成分——但是我們仍必須承認，我們從未見過李斯特本
人。現在的問題實際上在於，我們能否以這些照片被第一次看
到的方式來看待它們。快照技術和電視螢幕已經徹底改變了
我們對同代人影像的心理定勢。諸如斯維亞托斯拉夫・李希
特（Sviatoslav Richter）——他是當代的李斯特——在排練時只穿
襯衫的這類私密照片，對十九世紀來說不光在技術上不可能，
而且在心理上也不被接受。此類照片會讓我們的祖父輩目瞪口
呆，因為它們不但不合禮儀，也完全難於辨認。

　　儘管快照技術已促使肖像發生了轉型，但這也讓我們——
相比於過去的人所能夠表達的——更清楚地看到了相似性這個
問題。該問題已誘使我們關注如下的弔詭——在靜照中捕捉生
命，在一連串動態事件流中，我們所未覺察的某個瞬間進行抓
拍，從而將運作中的各種特徵永久定格。感謝吉布森（J. J. Gibson）有關感知心理學的論著，使我們漸漸覺察到資訊的持續流動
在我們與視覺世界打交道的全部過程中扮演的決定性作用。[13] 因
此我們也更清楚了所謂「藝術的人造感」（artificiality of art）也就
是在同步眾多線索中訊息的侷限化。講得更直白一點：如果最

17

13 J. J. Gibson, *The Senses Considered as Perceptual System*（Boston, 1966）.

早記錄人類相貌的是影片攝錄機而不是雕刻鑿、筆刷、甚至照相底片，那麼饒富語言智慧的這個所謂「捕捉相像性」的問題，將決不會對我們的意識有如此大的影響。影片拍攝決不會出現快照拍攝中會有的訊息失誤，因為，即便它捕捉到了一個人在眨眼或者擤鼻涕，但連續畫面能夠解釋由先前動作而導致的怪臉。相對地，快照抓拍就會讓怪臉照片變得無法解釋。我們不妨這樣思考：上述例子中的奇妙之處不在於快照相機捕捉到的是一個不典型的面目，而在於影片相機和筆刷都能夠從運動中抽取影像，卻仍製造出令人信服的相像性——不僅「面具」相似，「面容」也相似，表情栩栩如生。

顯然易見的是，如果一幅肖像不是為「感知的特徵」——我在《藝術與錯覺》中將之描述為「觀看者的分享」（the beholder's share）——而作，那麼藝術家甚或攝影師都將絕無可能克服那個被捕捉肖像的死氣沉沉。我們傾向於將生活和表情元素投射到被捕捉的形象中，還傾向於把我們自身的（並非當下存在的）經驗也補充進畫面之中。因而，想要彌補「缺乏動作」這遺憾的肖像畫家，必須首先調動我們的投射能力。他必須竭盡全力開發這張被捕捉的面容所包含的歧義，以讓它的多重解讀導向生活樣態的類比。這張靜止不動的面容必須看起來像是若干種可能的表情動作的交結點。正如一位職業攝影師曾向我誇下的一個有情可原的「海口」，她正在搜索一種能夠蘊涵所有表情的表情。如果仔細觀察那些成功的肖像照，就會發現其中當真確證了這種歧義感的重要性。我們並不想看到被攝者拍照

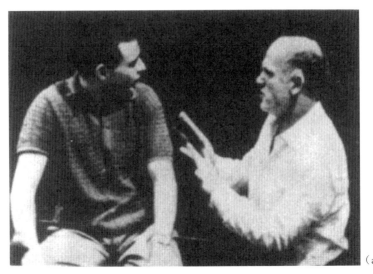

（a）

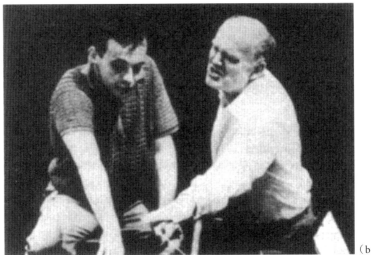

（b）

圖16｜斯維亞托斯拉夫・李希特排練中的照片，厄林格（Ellinger）攝於薩爾茨堡

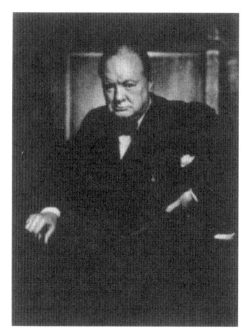

圖17｜邱吉爾肖像照，喀什攝於渥太華

時實際所處的情境，我們想要從這個記憶中抽象出來，看到他
對更典型的真實生活脈絡的反應。

　　溫斯頓・邱吉爾（Winston Churchill）作為一位戰爭領袖的
那張最成功也流傳最廣的照片有一個來歷，這個來歷有助於說
明上面提到的問題。約瑟夫・喀什（Yosuf Karsh）告訴我們，這
位忙碌的首相於1941年11月訪問渥太華期間拍攝這張照片時
是多麼不情願。這位首相只允許攝影師利用他從臥室走到接待
室的兩分鐘時間。當他皺著眉頭走近時，喀什從他嘴裡搶走了

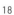

18

雪茄，這使他非常生氣。但是，這個在現實中不過是瑣事一樁的不經意反應，卻完美地適用於象徵這位領袖對敵人的不屑。這張照片可歸列為邱吉爾歷史角色的一個紀念像。[14]

　　無可否認，很少有攝影師會如此利用一個憤怒的蹙眉所包含的多義性或可解讀性。更多情況下他們會要求我們微笑，儘管普遍流傳我們念「起司」一詞嘴巴就會呈現出所需的效果。一個被捕捉到的微笑無疑是一個含糊且多義的活力的符號，自古希臘以來就為藝術所用，來增加生氣的外貌。使用這個符號的最著名的例子當然是達文西的〈蒙娜麗莎〉，被畫者的笑容已被賦予許多充滿幻想的詮釋。也許透過比較「常識性的理論」和「意外卻成功的實踐」，我們還可以從此效應中學到更多。

　　羅傑‧德‧皮勒（Roger de Piles, 1635-1907）是第一個細緻探討肖像畫理論的畫家，他建議畫家關注表情：

> 在肖像畫中，賦予被畫者以精神和真實感的不僅是精確的設計，同樣還有當被畫者的氣色、心情被刻畫出來的瞬間各部分所表現出的一致性……
> 很少有畫家能足夠謹慎地將上述各部分完美結合：有時候嘴巴微笑，眼神卻憂傷；還有些時候，眼神歡樂，臉頰卻板著；凡此種種都表明這些作品中有一種虛假的氣氛，使其看上去不自然。因此我們應該記住，當被畫者流露出微

14 Yosuf Karsh, *Portraits of Greatness*（Edinburgh, 1959）.

圖18 | 菲兒小姐的肖像，拉圖爾所繪的粉筆畫，
聖康坦的勒居葉博物館（Musée a Lécuyer）

笑的氣氛時，眼睛要瞇起，嘴角要朝著鼻孔上翹，臉頰隆
起且眉毛變寬。[15]

　　現在，如果我們將這個有用的建議與一幅典型的十八世紀
肖像畫做個比較，以拉圖爾（Quentin de la Tour）為他的情人菲
爾小姐（Mlle Fel）所畫的迷人的蠟筆畫為例，我們會發現，她
的眼睛完全沒有像微笑時那樣瞇著。然而，一些略顯矛盾的特
徵加以組合，一個嚴肅的凝視外加一絲笑意，會導致一種微妙
的不穩定性，一個徘徊於「沉思」和「嘲笑」之間的、既複雜

15　Roger de Piles, *Cours de Peinture par Principes*（Paris, 1708），p. 265。筆者摘自
英譯本（London, 1743），pp.161-162。

圖19｜瓦洛東畫的〈馬拉美〉

又迷人的表情。事實上，這種遊戲並非沒有風險，由此似乎正
可以解釋：在十八世紀這些上流社會的肖像畫中，上述效果被
何種程度地僵化為了一種公式。

　　對「生硬外表」或「僵化面具」的最好防範，一直都是壓
抑而非運用任何矛盾來妨礙我們的投射。這便是雷諾茲（Reyn-
olds）在分析庚斯博羅（Gainsborough）故意使用的素描式肖像畫
風格（sketchy portrait style）時提到的「訣竅」。我在《藝術與錯覺》
一書中曾引用並分析過該風格。諸如史泰欽（Steichen）這樣的
攝影師已嘗試結合打光和沖洗技巧製造類似的優勢，以便去模
糊一副面容的輪廓，進而左右我們的心理投射。而諸如菲利克
斯・瓦洛東（Felix Valloton）這樣的繪畫藝術家，在他的肖像畫
〈馬拉美〉（Mallarmé）中，也致力於類似的——在世紀之交曾被

22

熱烈討論的——簡化效果。[16]

我們陶醉於這個遊戲，並自然而然地仰慕那些畫家和漫畫家，他們——如所傳說——能夠用一些大膽的筆觸來喚起我們對相像性的聯想，借助於「精簡」而直達本質。但是肖像畫家也知道，當你不得不反向進行時，麻煩就來了。無論他多麼善於啟創草圖，他都一定不能在完成繪畫的過程中破壞草圖，因為需要他處理的部分愈多，也就愈難保留相似性。從這一點看，學院派肖像畫家的經驗幾乎總是比漫畫家的更有趣。被歸於正統肖像畫傳統派的畫家珍妮特・羅伯森（Janet Robertson），曾在一本論述肖像畫的書裡對「捕捉相像性」的實務問題做了謹慎周到且富啟發性的評論：

> ……確有一些錯誤被視為導致表情不真實的可能原因。是不是哪裡看起來太「尖銳」了？仔細檢查兩隻眼睛是否距離太近，或者，眼神是否太「曖昧」？要確保兩隻眼睛沒有被分得太開——當然，通常的情況是，繪畫本身沒有出錯，但是對陰影的處理若非恰到好處，比如太過強調或強調不足，便也會使眼睛顯得「太擠」或「太開」。假設你確定已經正確畫出嘴巴，但看起來還是不太對勁時，就去檢查周圍的色調，尤其是上唇上方的色調（也就是鼻子和嘴巴之間的範圍）；在這個區域的色調若發生錯誤，會讓

16 參閱 J. von Schlosser 有關肖像畫法的對話，同注釋2。

嘴巴顯得過於「前凸」或「收進」，而這些差異會立竿見影地影響到表情。如果你感覺哪裡出錯了，卻找不到確切的位置，那就去檢查耳朵的位置……現在，如果耳朵被放在錯誤的位置，會改變我們對面部角度的整體印象，你也許可以透過改正該錯誤修正一個雙下巴神態或一個虛弱的神情，而不用觸碰那些你已經徒勞纏鬥過的表情特徵。[17]

　　上文這段描述出自一位能虛心接受批評指教的畫家之口，非常具有指導意義，因為道出了「面部形狀」與（作者所說的）「面部表情」之間的某些聯繫。她所意指的較不關乎諸多表情的展現，而更關乎佩特拉克所謂的「神韻」（air，等同於此前的義大利語詞aria）。我們記得「這個」（富有神韻的）表情並不相同於「那些」（實際展現的）表情。雙眼的距離或面部的角度終究是一個骨骼結構的問題。骨骼的結構不能改變，然而，正如眾畫家發現的，它會根本性地影響到可稱為「主導性表情」（the dominant expression）的一種整體品質。這些事實毋庸置疑。早在心理學實驗室的研究員考慮到這個問題之前，藝術家已經做了系統化實驗確證了這種依賴關係。我在《藝術與錯覺》一書中曾向這些實驗者中最周密也最老道的一位——魯道夫·特普福（Rodolphe Toepffer）——表達了敬意，他證實了「特普福定律」（Toepffer's Law）（這是我提議的稱謂），該定律主張：但凡

17 Janet Robertson, *Practical Problems of the Portrait Painter*（London，1962）.

圖20 ｜ 特普福的〈恆常性特徵〉（The Permanent Traits），
出自《相貌論》（*Essay du Physiognomonie, 1845*）

能夠被我們詮釋為一張「面孔」的組態（configuration）──無
論被畫得多壞──都將依據事實本身（*ipso facto*）具有這樣一種
表情和個體性。[18]特普福辭世約一百年後，維也納的心理學家
埃貢・布倫斯威克（Egon Brunswik）發起了一組著名的實驗探索
這種相依關係。他的研究證實了我們的相貌知覺對細微的變化
極端敏感；雙眼距離的細微調整，這樣一個在中性的框架中也
許毫不起眼的配置，但卻可能徹底影響到臉模的表情，儘管很
難預測是如何發揮影響的。

　　布倫斯威克在隨後論及他本人以及其他人的發現時，謹慎

18 R. Toepffer, *Essai de physiognomonie*（Geneva, 1845）。英譯本 E. Wiese, *Enter the Comics*（Lincoln, Nebraska, 1965）。

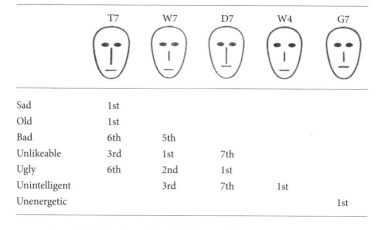

	T7	W7	D7	W4	G7
Sad	1st				
Old	1st				
Bad	6th	5th			
Unlikeable	3rd	1st	7th		
Ugly	6th	2nd	1st		
Unintelligent		3rd	7th	1st	
Unenergetic					1st

圖21.圖示化的頭像，依據布倫斯威克和萊特（Reiter）的理論繪製

地告誡讀者不要隨意套用他的結論：

> 人類的外貌——尤其是臉——就像一個由無數個參與變數
> 緊密捆紮而成的包裹，這些種成捆的包裹在認知性的研究
> 中無處不在。

　　他接著提醒我們，任何新加入的變數，都有可能抵消原本
其他變數相互作用下可見的效應。但是，「這種情況也同樣適
用於人類在生活和行為中遭遇的所有高度複雜問題」，布倫斯
威克那本困難的方法論著作正是以解釋後者為己任。[19]

19 Egon Brunswik, *Perception and the Representative Design of Psychological Experiments*, 2nd ed.（Berkeley, 1956），p.115.

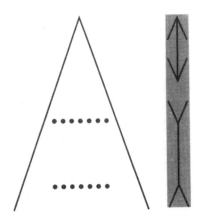

左｜圖22｜對比性錯覺，依據弗農博士（M. D. Vernon）的理論繪製
右｜圖23｜繆勒‧賴爾錯覺，依據弗農博士的理論繪製

　　有人也許會說，在某種意義上，布倫斯威克鼓勵天真的
人文學者闖入那個攜有因素分析利器的天使也不敢涉足之境。
正如我們所見，臉部各個變數間的相互作用已被肖像畫家和面
具製作者掌握。布倫斯威克推薦熱愛科學的讀者一本由化妝專
家撰寫的書。事實上，如果說這些領域的經驗能夠點通我們一
些意想不到的方面，我也不會覺得奇怪。不妨想一想頭飾問題
以及其影響臉部顯現形狀的方式。在拓展臉部周圍區域的過
程中，兩個相互衝突的心理機制會共同發揮作用。在「對比效
應」這種眾所周知的錯覺下，也許可以使面孔看起來變窄。又
或者，我們還記得繆勒‧賴爾錯覺效應（Müller-Lyer illusion），認
為面龐任一邊加上的裝飾物將使臉看來變寬。如果雙眼間距的
微小變化確能導致明顯的表情變化，如果確如珍妮特‧羅伯森

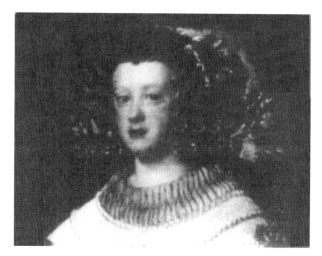

圖24 │ 韋拉斯奎茲繪的奧地利公主瑪利亞・安娜（Maria Anne），
巴黎羅浮宮博物館

圖25 │ 同上圖，遮去髮飾

所說，雙眼分得更開會讓表情顯得曖昧，那麼這個觀察也許可以幫助我們在這兩種相互排斥的選項中做出決定。韋拉斯奎茲（Velazquez）所畫的西班牙公主肖像，這位公主以一張肥潤而憂傷的臉教人印象深刻。且讓我們試著用幕布將她略顯怪異的龐大髮型遮住（如圖25所示）。當我們除去面容旁的延伸物，她那凝視的目光難道沒有變得更生動、更具力量、也更顯聰慧嗎？她雙眼的距離被明顯拉近，正確認了繆勒·賴爾的錯覺效應。

我們必須從「顯在形狀」與「顯在表情」的相互作用中尋找我們解決如下問題的方法：藝術家如何對「缺乏動作」的問題進行補償？他創造出的形象或許在形狀和顏色在客觀層面上並不相像，但仍能讓我們感覺到在表情上惟妙惟肖。

吉洛夫人（Mme Gilot）講述了畢卡索如何為她畫像的故事，程度驚人地支持了上述的主張。據說，藝術家原先想要一張非常寫實主義的肖像畫，但是畢卡索畫了一會兒之後說：「不！這不是妳的風格，一幅寫實主義肖像畫根本代表不了妳。」她坐了一陣子，畫家又說：「我沒看見妳坐著，妳根本就不是順從的那類人，我只看到妳站著。」

突然他想起來馬蒂斯（Matisse）曾說起要為我畫一幅綠髮的肖像，他於是也贊同這個提議，繼而說到：「不是只有馬蒂斯才可以為妳畫出綠髮的肖像」。由此展開，畫像中的頭髮發展成了葉子的形狀，一旦他這麼做了，這幅肖像畫就融在了一種象徵性的植物圖形中。他用同樣捲曲運筆

左｜圖26｜弗朗索瓦‧吉洛夫人肖像照，Photo Optica
右｜圖27｜弗朗索瓦‧吉洛夫人肖像畫〈花夫人〉（*Femme Fleur*），畢卡索繪製

的節奏畫我的胸部。過程中，面部一直維持著相當寫實主義的風格，看來與其餘部位格格不入。他對著這幅畫端詳了好一會兒，然後說道：「我必須換一種想法帶入妳的臉」，「即使妳有一張頗長的橢圓臉，然而為了顯示出臉上的光線和表情，我需要把它畫成一個寬的橢圓形。同時，為了彌補長度上的不足，我將會把它畫成冷色調——藍色，它看起來會有點像藍月亮。」

他將一張紙塗成天藍色，剪出了幾個可在多種程度上對應我頭形的橢圓：首先是兩個正圓形；然後是三四個莫基在這個想法上的加寬橢圓形。當他把這些橢圓形剪下，他在每一個上面都畫出了眼睛、鼻子、嘴巴。然後他逐一將之固定在畫布上，並一一調整位置，向上向下向左向右，調到滿意為止。在他擺好最後一個之前，沒有哪一個看起來是真正妥切的。在所有橢圓都嘗試過不同位置之後，他知道了他想要的位置，當他終於把最後一個擺到畫布上，整個排列看起來與他剛剛做過的標記完全吻合。現在這幅畫看來完全令人信服。他將之固定在濕畫布上，往旁一站說：「好了，這就是妳的肖像。」[20]

　　上述記錄給了我們一些提示，關於在「生命」被轉變為「影像」的過程中會發生什麼？答案是以補償性的移動來進行

20　Françoise Gilot and Carlton Lake, *Life with Picasso*（New York, 1964）.

平衡。被畫者的臉是窄長形而不是寬橢圓形的，為了補償這一點，畢卡索將它畫成藍色——也許「淺色」在此給人的感覺與「苗條」給人的印象相當。即便是畢卡索，也感到只有透過反覆嘗試才能找到準確的補償性平衡：他用一些裁剪成形狀的紙板做試驗。他尋找的是一種精確的等價物（至少對他來說）。於是正如常言所說，這是畢卡索目光中的她，或者我們應該說，是畢卡索感覺到的她。他在探究「生命」與「影像」之間的一個等式，與傳統的肖像畫家一樣，他透過揣摩「形狀」與「表情」之間的交互作用捕捉那個等式。

這種交互作用的複雜性不但解釋了為何女人要對著鏡子反覆試戴一頂新帽子，而且也解釋了為什麼相像性是被「捕捉」而不是被「建構」的；為什麼需要用「試驗法」和「試誤法」——也就是用配搭與不配搭的方法捕捉那個難以得手的「獵物」？正如在其他藝術領域中一樣，對等性在此須經過測試和批判，無法輕易被逐步分析也因而難以預測。

我們正遠離那種——也許可被稱為——「轉換的形式語法」，這是一套由語法學家在語言分析中提出的規則，能讓我們在一個共同的深層結構中談論那些不同但卻等價的結構。[21]

21 在拙文〈論視像的可變性〉（"The Variability of Vision"，輯於C. S. Singleton, ed., *Interpretation:Theory and Practice*〔Baltimore, 1969〕, pp. 62-63）的一個注釋裡，我試探性地對感知領域內的解釋過程與喬姆斯基（N. Chomsky）所調查的語言現象做了比較。我對喬姆斯基教授發表於1971年5月8日《紐約客》雜誌頁63上的報告更感興趣，他在該文中將我們理解面部表情時的傾向與我們的語言素養做了比較。

　　儘管「轉換的形式語法」最終只不過是誘人迷路的「鬼火」，但是肖像畫的等價性問題仍然允許我們向前邁出那麼一兩步。如果相似性問題就是主導性表情的等價問題，那麼這個「表情」或者說「神韻」必須始終處於所有轉換型態的中心。不同套的變數必須組合出相同的結果，這是一個等式，我們面對的是由 y 和 x 共同產生的結果（一旦增加了 y，你就必須減少 x，反之亦然，只有這樣才能使結果相等）。

　　在感知領域中也常常會出現上述狀況。不妨以「大小」和「距離」——它們合起來決定一個形象——在視網膜上的尺寸這兩個變數為例，如果其他相關線索被去除，那我們將無從判斷從窺鏡中看到的一個物體究竟是「大而遠」還是「近而小」，我們沒有 x 和 y 的參照值，只有它們共同作用後的結果。這種情況同樣也會出現在色彩知覺領域，其中，做為結果的感覺是由所謂的局部顏色（local colour）和光照（illumination）決定的。我們不能確定，從一個縮微螢幕中看到的色斑，究竟是一個亮光下的深紅色還是暗光下的亮紅色。更有甚者，如果我們把顏色稱作 y，把光照稱作 x，絕對沒有辦法把這兩種變數完全切分清楚。有了光，我們才能看到顏色，因而，局部顏色——在繪畫書中它被描述為「因光線之故而各顯不同」——是一種心智的建構。然而，儘管從邏輯上說是一種建構，但我們仍然可以憑藉經驗很有把握地說，我們確實能夠將「光」與「色」這兩種因素分離，並能分配其各自相應的比重。所謂的「色彩恆常性」（colour constancy）正是以我們對光色的分離為軸心，正

如「尺寸恆常性」是以我們對客體實際大小的詮釋為軸心。

　　我認為在我們對相貌恆常性的感知中也存在類似情況，然而，如布倫斯威克（Brunswik）告訴我們的，該過程所涉及的變數更多，多到無極限。假如真是這樣，那麼我提議區分「運動的」和「靜止的」這兩組我此前曾提到的變數，作為一種「初步概數」。還記得上文──將面部視為一個「刻度盤」或「儀表盤」，將可變的特徵看作情緒變化「指標」的粗略分析嗎？特普福將這些特徵稱為「非恆常特徵」，以對比於那些「恆常特徵」──那個「表盤」自身的形式或結構。當然，從某種程度上說，這個分析是相當不真實的。我們體驗到的是一張面容的總體印象，但是為了回應他的結論，我建議從我們的頭腦中區分出「恆常特徵」（p）和「可動特徵」（m）。在現實生活中，這對我們很有幫助，一如空間知覺和色彩知覺憑藉在時間中的移動效果給予我們的幫助。我們看到臉上那相對恆常的形式挺身與相對可動的形式抗衡，從而可對二者之間的相互作用（pm）做出暫時的估量。在詮釋一個靜物時，我們所欠缺的主要就是這個時間維度。許多圖像的問題，一如我們所見，借捕捉之動作所伴隨的人為情境，肖像的相像性問題和表情問題在此是被混合在一起的。動作通常總是有助於確認或反駁我們暫時做出的解釋或預期，因而我們在解讀圖畫中的靜態形象時，特別容易有為數眾多的變數以及矛盾不一的詮釋。

　　當某人神情沮喪時，我們習慣於說「他拉長著一張臉」，

圖28｜卡斯珀‧布勞恩（Kaspar Braun）所繪〈一八四八年的新聞〉
（*The News of 1848*），輯於《飛葉週刊》（*Fliegende Blätter*）

這種表情在1848年一張德國漫畫中被生動描繪了出來。有些人
生來有一張長臉，如果他們是喜劇演員，他們甚至能從這種失
望的神情中挖掘出良好的效果。但是，如果我們真想解釋他們
的表情，我們必須將任何特徵歸納進兩組變數（表示恆常變數

33

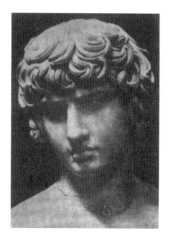

圖 29 ｜ 羅馬雕像〈安提諾烏斯〉（*Antinous*），那不勒斯博物館（Naples Museum）

的 p，或表示可動變數的 m）裡的一種，而這種區分有時會出錯。

變數等式的「難解性」，或許實際上正解釋了我們常會碰到的藝術品在詮釋上的「多樣性」問題。有一本寫於十九世紀的書，通篇收集的都是人們對羅馬安提諾烏斯（Antinous）肖像面部表情的各種解讀。[22] 造成「歧解性」的原因之一或許在於，很難就我說的兩組變數對它們進行定位。哈德連（Hadrian）之所以噘著嘴唇，是因為他喜歡噘嘴？還是因為他本來就長著這樣的嘴唇？考慮到我們對這方面的細微差異非常敏感，所以實

22 Ferdinand Laban, *Der Gemütsausdruck des Antinous*（Berlin, 1891）。我曾試圖以下述文獻證明藝術品詮釋的廣闊範圍："Botticelli's Mythologies", *Journal of Warburg and Courtauld Institutes* VIII, 1945, pp. 11-12, 再版時輯於 *Symbolic Images*（London, 1972）, pp. 204-206 和 "The Evidence of Imagies", Singleton, ed., *Interpretation*, 同注釋 21。

際上這裡的詮釋將會改變表情。

粗略流覽一下面相學（physiognomics）的歷史也許有助於進
一步闡明這個話題。面相學最早被認為是能從「面容」讀解出
「性格」的藝術，但那時人們關注到的特徵全都是恆常性特質。
從古希臘時期開始，面相學主要依賴於對「人相」與「獸相」
進行比較，彎鉤的鼻子顯示其主人像鷹一樣高貴，牛一樣的臉
則流露出該主人具有溫和的性情。這種關聯性比較——在十六
世紀一本戴拉・伯達（della Porta）的書[23]裡，此類比較首次以插
圖方式出現——無疑影響了蓬勃興起中的漫畫肖像藝術，因為
它證明了人體相貌具有不受變數元素干擾的特徵。在一張可辨
的「人臉」與一副可辨的「牛面」之間可以具有驚人的相似性。

無疑，這種偽科學傳統依賴於我們大多數人所經驗過的
一種反應。伊戈爾・斯特拉文斯基（Igor Stravinsky）在一次略顯
刻薄的談話中說到：「有一位正經的婦女，她不幸地生就了一
幅憤怒的面孔，像一隻母雞，即使是在她心緒良好時也不例
外。」[24]人們或許會爭論，母雞的面孔是否看來憤怒，或許這裡
應該說「敏感易怒」（peevish）更為合適。但是沒有人能夠輕易
否認，一個不幸的女人確實可能和母雞共有一副「表情」。根
據我們前文所說的「初步概數」，我們也許會說：頭部這個恆
常的形狀（p）被解釋為一個可動（非恆常性）的表情，這是
面相學迷信的心理學根源。

23 G. B. della Porta, *De humana Physiognomia*, 1956.
24 Igor Stravinsky and Robert Craft, *Themes and Episodes*（New York, 1966）, P.152.

34

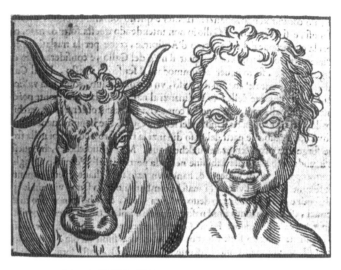

圖30 │〈相貌比較〉（*Psysiognomic Comparison*），
據伯達（G.B.Porta）理論所作，1587

　　幽默畫家總喜歡對這種傾向進行開發，並嘗試將一種人類
的表情投射到動物頭上。駱駝看起來是傲慢的，前額皺起的獵
狗看起來是憂鬱的，因為當人類傲慢或憂鬱時，我們就會表現
出類似的面部特徵。但是，將「推論」和「詮釋」等同於圍繞
著線索做慎重的智性化「分析」，這通常是危險的，此處也不
例外。[25]而這正是關鍵性的要點，我們很清楚，可憐的駱駝不
可能改變牠看起來傲慢的外貌，我們或多或少是不由自主地對

25　參閱 Paul Leyhausen"Biologie von Ausdruck und Eindruck", Konrad Lrenz
　　and Paul Leyhausen, *Antriebe tierischen und menchlichen Verhaltens*（Munich,
　　1968），尤其集中於第 382－394 頁。

此類外形做出自動反應。這種反應是如此的本能和頑固，以至
於已經滲透了我們的身體反應。除非反思欺騙了我，否則，當
我遊覽動物園時，我相信我的肌肉反應會隨著我從河馬圈走到
鼬鼠籠發生改變。「人類」對「非人類」群體相貌的恆常特徵
做出反應的這種方式——強烈表明，我們對同類的反應與我們
自己的身體形象有非常緊密的聯繫，這在寓言和兒童書籍裡，
在民間傳說和藝術中都有著詳實的記載。這裡，我被引向了古
老的「移情」(empathy)理論，該理論曾在世紀之交扮演重要角
色，不但出現在利普斯(Lipps)和弗農・李(Vernon Lee)的美
學中，而且也出現在貝倫松(Berenson)、沃爾夫林(Wölfflin)、
沃林格(Worringer)的著作中。此學說依賴於我們對形狀做出
回應時的肌肉反應軌跡；不僅音樂知覺能讓我們在內心深處手
舞足蹈，形狀知覺亦有如此效應。

　　這種見解或許當下已不再流行，部分是因為人們已經對此
厭倦，部分因為它的應用太過含糊和廣泛。但是，就對表情的
感知而言，我個人毫不懷疑，我們對其他人面容變化的理解部
分來自於我們對自身表情的理解。這個公式化的表述沒有解決
潛藏於一個事實中的神祕性，也就是我們能夠模仿一個表情。
當一個嬰兒用笑容來回應媽媽的微笑時，他（她）是如何將這
個（透過眼睛傳入其大腦的）視覺印象翻譯或調換為相應的衝
動（這衝動再以相應的方式從他的大腦傳輸到他的面部肌肉）
的呢？我推測以下假設很難被反駁，即從視覺到動作進行轉譯
的這個傾向是人類與生俱來的。我們不需要透過鏡子來學習微

笑，實際上，如果說我們從不同國家、不同傳統中看到的不同風格的面部表情是代代相傳或無意識模仿（屬下模仿領袖）或「移情」而形成的話，我也不感到驚訝。這恰恰證實了以下假設，即我們是依靠肌肉條件（而非用視覺條件）來詮釋並編碼我們對同類生物的知覺的。

以我們對想像的動物表情所做的怪誕反應，來處理上面這個影響深遠的假設，看起來有點任性，但藉由功能失常來協助揭露某種心理機制，這並非孤例。我們很顯然沒有被賦予足以讀解獸類靈魂的「移情」天賦，但是我們的確有理解同類的能力。他們愈是與我們相像，我們愈是有可能運用自身的肌肉反應作為線索來理解對方的心境和情感。這種相像性是必須的，因為如果我們不能對（恆常的與可動的）兩種變數進行區分，我們就會犯錯。無論是憑藉經驗還是憑藉天資，我們都必須知道：什麼是一種恆常的特質，以及什麼是一種表情上的偏離。

但是，這個假設真的也可以幫助我們解決一個主要問題，即探察「相貌的恆常性」（physiognomic constancy）這個被我們稱為「一個人的特徵化表情」或是被佩特拉克描述為「神韻」的東西嗎？我相信可以，如果我們已經準備好去修正我們的「初步概數」──它只能辨別出「恆常特徵」和「可動特徵」這兩種變數──的話。在這裡我們要再一次回溯面相學的歷史，以便獲得一個支點。當動物面相學這個粗糙迷信在十八世紀首次遭到批駁時，批評者──著名的有荷加斯（Hogarth）和他的評述者利希滕貝格（Lichtenberg）──正確地強調了我所說的第二

個變數。[26] 使我們能解讀出一個人性格的，不是恆常特徵而是情緒變化的表情。正如他們所辯稱的，這些變化的表情逐漸模鑄出一張面孔。一個鎮日憂鬱的人將會得到一副皺起的額頭，一個歡樂的人將會得到一張笑臉，這是因為暫時狀態會過渡成了恆久狀態。也許，在這些常識性的論調中確有某些合理性，但是它浸染了太多十八世紀的理性主義因而難以被全盤接受。換句話說，荷加斯以洛克（Locke）看待心智（mind）的方式看待面容，在面容和心智被「個體經驗」寫滿之前，它們都是「白板」（taluba rasa）。當然，從這樣的觀點出發來解釋相貌的恆常性是絕對不可能勝任的。這個觀點中所缺的，正是我們所尋求的：你或可稱之為性格（character）、個性（personality）或性情（disposition）的東西。正是這種滲透整體的性情讓一個人傾向顯得憂鬱，而讓另外一個人面帶微笑——換句話說，每一種這樣的「表情」都根植於一種整體心境或情感基調。在一個樂觀者的笑和一個悲觀者的笑之間，存在著差異。不用說，這些心境本身也是波動的，一些是對外部事件的反應，還有些則是內心壓力的寫照。但是，我們現在開始發現，我們「初步概數」的兩個變數在哪些方面顯得太過粗糙：它們無法解釋身體的「恆常性框架」和表情變化帶來的「瞬間波動」，這兩者之間延伸開來的等級序列。在這個等級序列的某個位置，我們必定會找到我們所體驗到更為恆久的表情或性情的東西，構成了

26 相關討論可參閱：Ernst Kris, "Die Charakterköpfe des Franz Xaver Messer-schmidt", *Jahrbuch der kunsthistorischen Sammlungen in Wien*, 1932。

人格「本質」當中的重要元素。我相信，這個人格「本質」也正是我們的「肌肉探測機制」非常適於回應的對象，因為某程度上，這些較為恆定的性情本身也是肌肉反應的結果。

也許我們會再次想起「性格」與「身體」之間的關聯，屬於我們對人類的類型和「氣色」（complexions）所懷的一種古老信念。如果這些信念很少關注到人類類型的多樣性和微妙性，那麼這大概是——至少部分是——因為描述內心世界的語言在類別和概念上太過貧乏（相比於外部世界而言）。我們簡直沒有什麼詞彙能描述一個人的神態結構有什麼特徵，但是這並不表示我們不能夠用其他方式對這些體驗進行編碼。就一種人格而言，其最獨特最有個性的地方就在於其整體肌肉張力（general tonus）和微妙起伏（從某種程度上的「放鬆」過渡到某種形式的「緊張」），此人的反應速度、行走的步態、說話的節奏都因此而富有色彩，人格與筆跡之間的關聯也因此具備了存在的可能——無論我們是否相信這關聯能夠用具體語言表述出來。如果我們的「內在電腦」能夠鬼使神差地將這些因素合併為一個相應的狀態，我們就能夠知道到哪去尋找在一個人的相貌發生變化的過程中能通常保持不變的東西。換句話說，這裡我們所要尋找的，是那個未被記寫也無法記寫的、能讓我們把四歲時和九十歲時的羅素連結起來的公式。因為在所有這些變數背後，我們感到了一個共同的信號基調。就是那相同的機敏，那在緊張和放鬆兩種狀態下給我們感受程度都一樣的東西，也正是激起我們對這個特定人物所懷之獨特記憶的東西。或許可以

在某程度上說，我們當中有許多人不能夠描述一個熟人的眼睛是什麼顏色或鼻子是什麼形狀，正是對「移情」效用的消極證明。

如果這個假設能夠成立，那麼同樣的反應統一性也可以用來解釋我們對肖像和漫畫中的相像性的體驗：這種相似性能夠穿越「變形」和「扭曲」，從而讓我們察覺。確實，現在我們可以回到能夠體現漫畫家訣竅的那個範例，我在《藝術與錯覺》一書中曾討論過，但沒有對其進行解釋。[27] 這範例便是漫畫家查理斯·菲利本（Charles Philipon）為畫所做的辯護。他因嘲諷國王路易士·菲力浦（Louis Philippe）像一隻梨、一個傻瓜而被罰款六千法郎。他假裝發問：在這個無可避免的變形過程中，哪一步是應該受罰的？儘管這種反應不易用語言表達，但仍然可以說，如果要描述在哪幾個階段中清晰可感的相像性，那似乎更好是借助於肌肉條件而非純粹的視覺條件。

以被畫者的眼睛為例，在從第一幅畫到最後一幅畫的過程中，它們的大小、位置、甚至傾斜度都徹底地改變。顯而易見的是，透過將眼睛擠在一起並增加其傾斜度，使它們代替了額頭的褶皺（褶皺在第三幅畫中明顯加劇），直到在第四幅畫中透過簡化的方式忽視了這種暗示，這種簡化讓我們在梨的邪惡眼睛中感覺到皺眉。如果將眉頭和眼睛視為肌肉運動的「指標」，我們就可以想像我們自己如何能做出最後一幅圖所暗示

39

27 參閱《藝術與錯覺》，徵引處同上。

LES POIRES,

Faites à la cour d'assises de Paris par le directeur de la CARICATURE.

Vendues pour payer les 6,000 fr. d'amende du journal le *Charivari.*

(CHEZ AUBERT, GALERIE VERO-DODAT.)

Si, pour reconnaître le monarque dans une caricature, vous n'attendez pas qu'il soit designé autrement que par la ressemblance, vous tomberez dans l'absurde. Voyez ces croquis informes, auxquels j'aurais peut-être du borner ma défense !

Ce croquis ressemble à Louis-Philippe, vous condamnerez donc ? Alors il faudra condamner celui-ci, qui ressemble au premier.

Puis condamner cet autre, qui ressemble au second ! Et enfin, si vous êtes conséquents, vous ne sauriez absoudre cette poire, qui ressemble aux croquis précédents.

Ainsi, pour une poire, pour une brioche, et pour toutes les têtes grotesques dans lesquelles le hasard ou la malice aura placé cette triste ressemblance, vous pourrez infliger à l'auteur cinq ans de prison et cinq mille francs d'amende ! ! Avouez, Messieurs, que c'est là une singulière liberté de la presse ! !

圖31｜查理斯·菲利本所繪的〈梨〉（*Les Poire*），
收錄於1984年的《喧嘩》（*Le Charivari*）雜誌

的表情──其實僅僅透過皺起眉頭和拉下臉頰就可以做到（對
應於第一幅畫中那呆滯而恨惡的表情）。至於嘴角，也差不多
是被這樣處理的。第一幅畫中的嘴角仍在微笑，但是胖胖的贅
肉將他的兩頰下拉，讓我們產生了反應──至少對我是這樣
──這種反應在最後一幅圖中的草筆中被完美地誘發出來，一

路演變下來，前面虛假的溫和神態不見了蹤影。

我們的身體反應在我們對等價物的體驗中所發揮的作用，也許也能夠幫助我們解釋漫畫藝術最突出的特徵——扭曲和誇張：我們對於尺寸的內心感受非常不同於我們對比例的視覺感知。內心的感受總是很誇張。假如將你的鼻尖向下按壓，你會感覺你的鼻子完全變了樣，但實際上這個移動也許不會超過幾分之一英寸。我們內心感受到的地圖尺度與在我們眼睛看到的到底相差多少？我們在牙醫那裡也許能得到最適合——但也是最痛苦——的體驗，我們總是設想被治療的牙齒占了一個相當大的比例。難怪那些依賴於內心感覺的漫畫家或表現主義者總是傾向於改變尺度；如果我們面對同樣的形象時能分享他們的反應，他這麼做時不會削弱到形象的同一感。

這樣一種「移情理論」或者說「同情反應」並沒有排除我們對表情的誤解，相反地，它能幫助我們解釋這種誤解。如果路易士‧菲力浦是一個中國人，他的瞇瞇斜眼或許會另有含義，但移情理論或許也會使我們在解釋斜眼神態的細微差別時感到失望。

無疑，移情不能就我們對相貌的反應問題做出總體解釋。它或許解釋不了為什麼額頭狹窄會被知覺為愚蠢的標誌，也不能解釋這種特定的反應是後天習得還是與生俱來，就像康拉德‧勞倫茲（Konrad Lorenz）對其他相貌反應所做的解釋。[28]

28 對此的概要與闡釋可參閱：N. Tinbergen, *The Study of Instinct*（Oxford, 1951），pp. 208-209。

圖32 ｜ 奧斯卡・科柯什卡肖像照，新聞聯合會有限公司（Press Association Ltd）

　　但是，無論這個假設有多少局限，藝術學者至少都可以從肖像畫的歷史——明確指出移情在藝術家的反應中至關重要——之中發現一個心得，即藝術家自己的容貌特徵會謎一樣地闖入他筆下的肖像作品中。湯瑪斯・勞倫斯爵士（Sir Thomas Lawrence）在1928年時為普魯士駐英大使威爾海姆・馮・洪堡德（Wilhelm von Humboldt）畫了一幅肖像，洪堡德的女兒在參觀了這位大師的工作室後說，臉的上半部分——前額、眼睛、鼻子——遠比下半部分畫得好，下半部分太過美化，而且——一如她從勞倫斯所有肖像畫中看到的——與勞倫斯本人很像。[29] 現在很難考證這個很久之前的趣味性論斷是否真實，不過，另一

29 Gabriele von Bülow, *Ein Lebensbild*（Berlin, 1895），p. 222。類似的研究也可參閱拙文 "Leonard's Grotesque Heads", A. Marazza, ed., *Leonardo, Saggi e Ricerche*（Rome, 1954）。

位偉大的當代肖像畫大師奧斯卡・科柯什卡（Oskar Kokoschka）卻遇到了與此不同的情況。科柯什卡的自畫像證明他對自己的本質特徵——鼻子與臉頰之間距離較長——瞭若指掌。科柯什卡筆下許多肖像畫的頭部都有這個比例，包括他為湯瑪斯・馬薩里克（Thomas Masaryk）所畫的令人印象深刻的肖像，而此人的照片卻顯示臉的上半部分與下半部分之間有著的不同聯繫。因而，客觀地說，相像性縱然可能有缺陷，但仍然屬實的是，同樣的移情和投射效用也許仍能賦予藝術家以一種特別的洞察力——一種若非藝術家充分投入便不可能具備的洞察力。

一個藝術史家難得有機會為這樣一個普遍性假設提供支持性的證據，但是我碰巧有幸聽到了科柯什卡談論他以前接受過的一個令他非常為難的肖像畫委約。當他說到被畫者的臉很難讀懂時，他不自覺地扮了一個頑固而僵硬的鬼臉。很顯然對他來說，對另外一個人相貌的理解是透過他自己的肌肉體驗實現的。

弔詭的是，在這個例證中，「捲入」（involvement）和「認同」（identification）之間呈現出了反向的拉力——同樣的情況也曾出現於我們對某個類型的「識別」（recognition）和「創造」（creation）之間。此處起決定作用的正是對標準的偏離，是與自我保持距離的程度。極端和反常的東西盤旋於心智，為我們標記了類型。同樣這種機制，或許也對那些無需移情便能迅速抓取性格化特徵的肖像畫家發揮著作用。這些畫家不會是科柯什卡這樣的自我投射者，而是「自我隔離者」（self-detachers），或者說「自

圖33 | 湯瑪斯·馬薩里克肖像畫，奧斯卡·科柯什卡繪，
彼茨堡卡內基研究中心（Pittsburgh Carnegie Institute）

圖34 | 湯瑪斯·馬薩里克肖像照，1935

我疏遠者」（distancers）（如果有這麼一個詞的話），不過這兩種
人都能夠做到以他們的自我作為其藝術的軸心。

　　那些最偉大的肖像畫家必定能夠運用「投射」和「分離」
兩種機制，而且能讓彼此保持平衡。林布蘭終其一生都在研究
處於不同變化和不同心境中的本我面容，而這絕非偶然。但是
這種攜帶著自身特質的頻繁捲入，恰恰是澄清而非遮蔽了他對
被畫者肖像的視覺洞察。在林布蘭的一系列自畫像中有一種傑
出的多樣性，他的每一幅肖像都捕捉了一種不同的性格。

圖36｜〈哲學家〉(*The Philosopher*)，林布蘭繪，
美國華盛頓特區國家美術館的懷德納收藏系列

　　　我們在這裡應該使用「性格」一詞嗎？一位我們這個時代
最頂尖的肖像畫家曾經對我說，當別人說畫家揭示了被畫者的
性格時，他從來不知道這意味著什麼，他說他畫不出性格，他
只能畫出一張臉。相對於「藝術家描繪靈魂」這種煽情的話題，
我對這位當之無愧的大師那略顯內斂的見解更懷敬意，但是，
不論藝術家怎麼說和怎麼做，一幅偉大的肖像畫——包括出自
這位大師自己的一些作品——終究能給我們一種「透過面具能
看到面容」的錯覺。

　　　不容否認，我們對林布蘭肖像畫中的大多數被畫者的性格

圖37 │〈教皇英諾森十世肖像畫〉，韋拉斯奎茲繪，
羅馬的廣場俱樂部（Galleria Doria）

毫無所知。但是，令駐足於我們藝術遺產中那些偉大肖像畫面
前的藝術愛好者神往著迷的，恰恰是從肖像畫中散發出的生命
印象。一幅令人稱奇的傑作——以韋拉斯奎茲（Velazquez）的
偉大作品〈教皇英諾森十世〉（Pope Innocence X）為例——絕不
會看起來拘泥於一個姿態，它在我們眼裡是富於變化的，彷彿
為我們提供了多種解讀方案，而每一種都連貫自如並令人信
服。然而，這種拒絕定格為一種面具、拒絕受制於一種僵硬
解讀的境界，並不是以犧牲「確定性」（definition）為代價獲得

44

的。我們從中意識不到含混難解的痕跡，或導致解釋不通的不確定成分，我們所能夠意識到的，是一張能讓我們產生如下錯覺的面孔，即同一張臉上洋溢著多種不同的表情，而這些各不相同的表情都與那個所謂的「主導性表情」，即面容的「神韻」一致。我們對這幅畫的「投射」——如果可以使用這個乾冷的術語——無不遵從於藝術家對這張面容深層結構的理解，這種深層結構允許我們產生並檢驗針對此逼真相貌的多種解讀。而與此同時我們也會有如下感覺，即我們真正感知到了在變化著的外貌背後存在的那種恆常之物，也就是前文那個「等式」的無形解方，該畫中人的真正本色。[30] 當然，上面所說只是一些不充分的隱喻，但也含蓄地影射出，在舊柏拉圖式的宣言裡終究存在著一些東西，這些東西被精煉地蘊含在馬克思·利伯曼（Max Liebermann）回應其被畫者的批評意見時所說的妙語之中——「這幅肖像，我親愛的先生，比您本人更像本人」。

30 我隱約感到韋拉斯奎茲能夠解決奧本認為無法克服的問題（參閱注釋8），但我不能證實。

2 論事物與人的再現

朱利安・霍赫伯格

The Representation of Things and People
Julian Hochberg

　　圖像的相關研究和心理學的相關研究（被視為一種科學探索）長久以來被交織在一起。隨著我們對感知和學習過程的理解愈發深入，我們對「圖像溝通（pictorial communication）如何發生」此問題的理解也不得不發生變化；反過來說，各式各樣的圖像和素描——從早期的透視畫實驗，經過格式塔主義者對「群組定律」（the laws of grouping）的探索，再到埃舍爾（Escher）和埃博斯（Albers）的「非連貫性圖形」（inconsistency drawing）——也都包含了對「視知覺」研究的深刻內涵。

　　在這一章裡，我將試圖用當前通行的感知理論解釋在圖像理論背景下提出的一些議題。然而，首先我們要回到達文西（Leonardo da Vinci）關於「圖像性再現」的早期實驗，追溯感知理論的兩個古典學派在處理（由上述實驗引發的）問題時所採取的不同方式。達文西提供了以下方法來揭示製作圖像的技

巧：「……在你面前立放一塊玻璃，將你的視線固定於玻璃內的場景，描出一棵樹在玻璃上的輪廓……在繪畫時遵照這個程序……讓樹木坐落在更遠處。保存住這些玻璃上的繪畫，作為你工作時的助手和老師。」

達文西的玻璃窗之所以能造就一幅圖像，原因之一在於：玻璃的邊框（如圖1a和圖1c所示）──如果放置得當──會為眼睛提供一種逼真的、彷彿由景物自身所投射的布光效果（如圖1b所示），這種布光效果以射入人眼的光線為依據，正是這些光線使我們感知到了周遭世界的外表和距離。這就成了製作圖像的一種方式，假使我們將一幅圖像定義為一個表面著色了的平面體，其上的反射比在每一處都不相同，而這種反射比的

圖1

著色平面體，可以用來替代或代取一系列不同物體的空間布局。

　　事實上，當我們站在畫家描摹風景時所站立的位置進行觀察，達文西的某個視窗也就真成了窗外風景的一個替代品。原因很簡單，因為玻璃窗作用於觀看者眼睛的方式，與風景自身作用於觀看者眼睛的方式是類似的。目前的這些圖像並不是總能讓我們看到三維中的深度，但如果該實景是由空間裡一個固定位置上的固定頭部所看到，那其實我們也並不是總能夠正確地感知到三維實景的真正性質。但是，透過以這種能夠成功描繪深度的方法——或者原理相同但步驟更為複雜的方法——來檢視所作出的畫，達文西記錄下了幾乎所有對畫家有用的有關深度和距離感的線索。也就是說，他注意到了「窗景畫」的某些特徵（它們與距離上的差異同在），即每當你想把三維實景的投影描繪為二維平面時就註定會頻繁出現的特徵。

　　對於這個「實驗」的含義以及繼該實驗之後出現的一些指示性建議，後世有許多爭論（Gibson, 1954, 1960; Gombrich, 1972; Goodman, 1968; etc.）。我相信其中的極端立場——連同這個爭論本身——是植根於一個通常未被言明的錯誤假設，即：我們對視覺資訊的處理過程之中，只包含了單一的感知操作，一套單一的規則就能夠解釋在「我們眼前的刺激物」和「我們對該景物的感知」之間是什麼關係。

　　爭論的主要核心是如何暗示出深度線索中的一個線索——「透視」，而且爭論的重心愈來愈在於以下這個要點，即只有當「觀者看畫」和「畫師取景」採用相同的站位和等同的距離，「畫

面圖案」和「實際景物」映入人眼時的光影分布才可能相同。如果滿足了這些條件，那麼「圖像」與「場景」原則上會產生相同的體驗。之所以出現這個問題，有如下四個理由：

1・為何一幅圖像只再現一個場景？

圖像（一方）和場景（另一方）兩者能夠在眼睛裡產出相同的光線圖樣。這個事實例示了以下這個司空見慣的表述，即有無數的物體能夠生產相同的二維光分布。

當然，也有無數種物體、外觀、距離可被任何指定的圖像再現，不管這圖像是否是從一個合適的站位觀看（圖1d）。然而，在絕大多數情況下，我們將一幅圖像看作僅僅是對一個（或者兩個）場景的再現，這是因為：儘管場景能夠以無限的方式被感知（could be perceived），但是只有一個場景實際被感知（is perceived）。這意味著我們必須考慮刺激物自身以外的東西：我們必須考慮觀察者的自然屬性，他（她）只用很多可能方式中的一種來對圖像做出反應。這是一個很好的觀測點，可以幫助我們審視：感知心理學的兩個古典學派是如何基於各自的特點來處理這個問題的：

古典感知理論。比古典感知理論更早的是一種經驗主義理論（為了便於指認，我們後來稱之為「結構主義」）。該理論聲稱：我們之所以將圖1看作一個向遠處延伸的足球場而不是一個直立的梯形，乃是根據我們的經驗性假設，即方形物體的線條應是平行而不是相交的。更明確地說，此解釋是假設了我們

的視覺體驗由兩部分構成：其一是對不同色彩（明、暗、色調）的感覺；其二是對應於這些感覺的形象或記憶。不論是在觀看實景本身時，還是在觀看被我們稱之為「圖像」的物件時，其間都不存在任何直接的、關聯著實景空間特徵的視覺經驗。空間是一種非視覺性的觀念，一個我們過往經驗已教會我們去與視覺上的深度線索相聯繫的觸覺－動覺（tactual-kineshetic）的觀念（構成此觀念的是對觸覺和肌肉運動的記憶）。當我們看一個場景，透過仔細分析我們注意到，我們當真能夠看到縱深線索的存在（例如，我們會看到線條的相交），我們也會注意到，此間沒有直接的空間知識。這種觀察體驗使這個理論立場聽來可信，這也是「內省」的一個例子，即為了辨別經驗的構成以及成分之間的關係（我只能稱之為「因果」關係）而對我們的經驗進行檢視。

在對「圖像性再現」這種藝術非批評性的分析中，我們還可以發現這種方法的其他一些側面：例如，我看到這個物體正在遠去，因為其透視線條看來似乎正在相交；我看到這個物體似乎比較大，因為它看起來正要遠去；我看到這個男子很生氣，因為我看到他皺眉。現在我們要說，不論我們是否真的要學會對空間差異做出反應（有很好的理由懷疑這種說法是否普遍必然為真），在心理學中已被廢棄的結構主義有一個特徵，即假設我們能夠借助於內省來辨別經驗的基本成分，並假設我們能夠觀察到這些成分之間的因果關係。

因為我們現在不能夠接受奠基於內省上的結論，所以許多

發生在藝術理論（以及審美批判）中的內省實際上其依據是令人懷疑的。（也正因如此，宮布利希所強調的藝術「發現」〔dis-covery〕——而非「洞察」〔insight〕——尤其有益。）

結構主義於是將所有的深度線索都視為象徵性符號：這是由習得性聯想（learned associations）——這種聯想形成於「特定視覺圖形」和「特定觸覺－動覺記憶」之間——所導致的結果。每條深度線索（如圖1c所示）之所以能發揮效用，僅僅是因為這條線索在該個體的前歷史（prior history）中已經與其他深度線索或某種運動、觸覺等等相聯繫了。

當我們試圖明確預測一幅特定的圖像將看起來如何，以及它能否切實有效地畫出該場景或物體所理應被再現出的內容時，結構主義不是非常有用。而關於這一點，格式塔理論（這是第二種古典的感知取徑）似乎能為相關過程提供更具吸引力的解釋。過去的理論認為感知經驗是由對光影和色彩的個別且可離析出來的感覺（這些感覺是由先前經驗的形象和記憶聯想而成）構成，而格式塔理論卻不這樣認為，格式塔理論家提出了一種「場域理論」（field theory）：落入人眼視網膜中的每一種圖形的光刺激，都被假定在大腦中形成一個特徵性的過程，該過程被組織進入了總體的因果關係域中，而且，每當刺激物的傳布發生變化，該過程也會隨之變化。在視覺顯示的過程中，個別的感覺無論如何不是由刺激物決定的（在實際的感知經驗中，個別的感覺是不會真正被觀察到的）。於是，為了知道某些刺激物圖形（例如，任何一幅圖像）在一個觀察者眼中看起

來會怎麼樣，我們必須要知道在觀察者的內在腦域裡是如何組織自身對那些圖形做出反應的。一般來說，大腦中的諸種場域

想必將盡可能用一種最簡單（最經濟）的方式組織它們，有了這個事實上的知識，我們便可以去預測一幅圖像將如何被感知。我們可以將腦域組織（刺激物）資訊的特定規則提取出來：例如，我們將會傾向看到這些形狀盡可能的對稱（例如，傾向看到圖2a（i）和2a（ii）中的x而不是y，這是「對稱法則」）；我們傾向於看到線和邊緣是盡可能不被打斷的（例如，我們看到圖2b（i）中的一條正弦波和一條方形波，而不是在圖2b（ii）中用黑色顯示出的一組各自封閉的圖形，這是「好的連續性法則」）；我們傾向於看到接近在一起的東西就像屬於一個群體（這是「鄰近性原則」，如圖2d）。對於一個出現在視網膜裡的既定刺激物，當腦域覺得將它組織為三維信號比二維信號更簡單時，我們就會經驗到一個三維物體。因而，我們在圖2c（ii）中看到一個平面的圖形而不是一個立方體，如果要看到後者，那我們將不得不打破這些線條的好的連續性才可以做到；在圖2c（i）中的情況相反，我們看到一個立方體。在圖2e中，我們看到一個在圖1中已被辨別的深度線索的解剖。請注意，在每一個圖例中，相對於二維圖像的2e（i）而言，我們更容易看到三維圖像2e（iii），這是因為腦域在面對這些具有深度線索的圖形時（想必是）以三維組織來處理更為容易。簡而言之，在格式塔理論看來，無論深度線索是否被習得，它們都不是主觀和隨意的，它們也不在任何程度上依賴於對過去觸覺─動覺

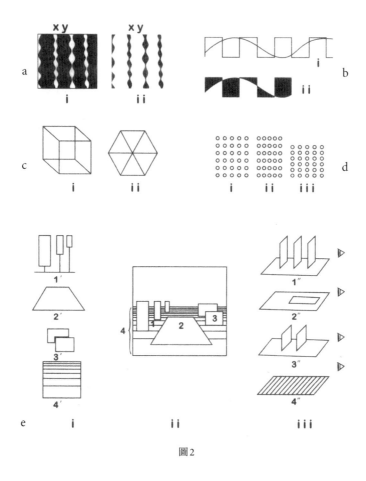

圖2

經驗的記憶。我們能看到什麼，這取決於腦域以何種特徵對刺激信號進行組織。

在藝術理論中，阿恩海姆（Arnheim）也許是迄今對這一觀點的最主要的闡釋者。在感知心理學中，這種一般性的方法論

已極少有支持者，「腦域」的觀念作為一種解釋性的原則似乎已近完全失效。然而，「組織法則」在處理圖像時也許仍被證明是雖則「粗略」但卻「有用」的規則，因而當我們想要讓它們可被理解時它們將會可被理解。儘管我們應該知道，這些「法則」從來沒有被充分地闡述，也沒有如同客觀量化的規則那樣被測量。

以上所述便是兩大古典感知理論，它們已經影響到了有關藝術和圖像性再現的理論探討。在過去十年曾有人想把兩種古典方法的積極因素進行整合，這種嘗試雄心勃勃且至少獲得了53部分成功，我們正應該回到這樣的一種理論，重拾對「圖像性再現」理論的關心。但是，首先讓我們繼續來探討由達文西的實驗所引發的其他問題（任何理論若想充分完備，都必須處理這些問題）。

2・圖像對透視法扭曲的抗拒；對種種不一致的容忍

將達文西的窗口視為製作好圖像的「處方」，這還牽涉到54第二個問題，即圖像可以從某個合適點位的一面或者另一面去看，或者以另外一種視距來看，都不會損害它們作為圖像的效果，也不會有令人不快的扭曲（甚至連會被注意到的扭曲也沒有）。當然，如果從一個不正確的角度觀看，這幅圖像將不再會呈現與畫師取景時角度相同的光源；它現在與另一組「被扭曲」的場景（如圖3所示）產生的光源一致。儘管如此，仍不斷有人聲稱，圖像可以從各種不同的角度觀看而沒有任何感知

上的扭曲。雖然我不相信這個影響廣泛的言論有任何實驗上的支持，但似乎顯而易見的是，當一個人在畫廊裡觀畫或是在書本上看圖時，可以採用與合適點位——如圖1a中視線投射的中心點i——完全不同的角度，而不會體驗到對被再現景物的明確可見的扭曲。事實上，作為對此的一個鬆散的推論，我們將很快看到，「正確的透視點」並不足以讓事物看起來「正確」。在此間的關聯中還有一個意味深長的要點，即當觀察者隨著「圖像」而移動位置時，「圖像」和「實景」所產生出的兩種光源的不一致會更加劇烈。一方面，如果他隨著「場景」而移動了他的頭，那麼觀察者視覺場內的物體將會根據運動視差（movement parallax）的幾何學而變化其相對位置；而另一方面，一幅圖像的各個部分卻保持它們的相對位置不發生變化，仍留在同樣的平面上。因為「運動視差」傳統上是所有深度線索中最強的一種，相對於被再現的實景而言，常態觀看下的圖像——在畫廊裡或畫冊前的觀看者眼中——只需要承載一種習慣性的、在本質上較為隨意的契合性。出於這些理由以及很快將會被考慮到的其他理由，有尖銳的爭論意見認為，對線性透視法的運用必須被看作一種具有任意性和習得性的常規——這是一種「視覺語言」，由西方畫家發明，並被有透視繪畫體驗的西方觀眾所接受。以下一個事實可作為對上述觀點的支持，即對於那些很少接觸或不曾接觸過西方圖像的原住民觀眾而言，是無法詮釋圖像透視的；然而，我們應該注意的是，在這些例子當中，我們所談論的透視是以草圖形式勾勒出來的，這些圖

像的精確度是很成問題的。即使可以證明，這些縮略性草圖能否奏效取決於觀看者的修養，並不意味著這一點同樣適用於具有更多細節的、已被完成了的再現物。

源於以下事實——我們會常規性地從某些角度去觀看圖畫——的一些爭論，也必須被否決：無論透視是否被習得，它都不是隨意的，對於如下事實——圖像可以被看成對場景的再現，哪怕看圖時沒有採取恰當的視點——還有其他解釋，這些解釋既合理可懂，也不乏趣味：

a · 形狀和大小通常更多是由它們所處的框架所決定，而不是由擺在眼前的形象所決定。因為由視點誤置而導致的扭曲，不僅會同等程度地對框架和圖像中的主要線條有影響，也會對該圖像內的特定形狀有影響，所以，形狀與框架之間的比例仍保持不變。因而，建築物外觀或者拱形物等景物的外顯形狀也將保持不變，因為框架對於形狀和大小的感知而言是很重要的。

b · 我們事實上並不知道有多少感知上的歪曲是來自於視點的變化：在 1972 年，宮布利希在有獨立的實驗資料支撐的前提下提出，當從一個不恰當的視點觀看圖像時確實會發生歪曲。例如，當從一個斜面觀看，彩繪建築上的方形在外觀上也許確實「看起來仍是方的」，但是它朝向觀看者的外表斜度發生了變化。當然，這意味著被畫的場景已經變化了。宮布利希觀察到，如果觀看者朝向這一幅圖像而移動，如果觀看者非常仔細地注意細節，圖中被畫下來的場景各部分的空間關係確實

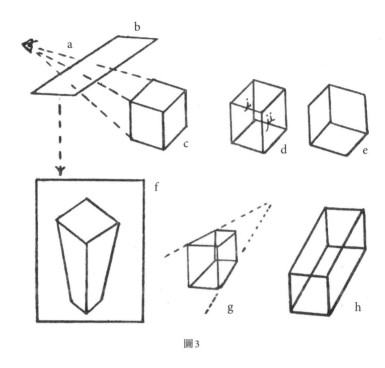

圖3

看起來在移動和變形。只不過這些變化在通常的情況下不會被
注意到，由此還牽涉到一個更具普遍性的注意力（attention）問
題，我們很快也將論及。

當然，再現場景時的此類扭曲，可透過誇張的方式使人注
意到。一幅德・基里訶（Giorgio de Chirico）繪畫裡體現的眾多
透視不一致是一目了然的。同樣，當立方體透過一個傾斜的圖
像平面來投影（如圖3b所示）時，若以正常視角來看，則投
影明顯是扭曲的（如圖3f所示），然而，如果從一個中心投射
點（如圖3a所示）看，它就會變成一個可接受的立方體。

當我們討論到常規物體（比如立方體）在投射時的精確度時，其實引發了另一個密切相關的問題。現在關注圖3d和3e中的兩個立方體：它們不能真地被當作立方體圖像，儘管它們一眼望去很像是立方體：如果它們確實是立方體的投影，那它們必定會展現某種程度的線性透視，就像在圖3g中那樣。

這個事實已經被用來支援以下論點，即透視性再現確乎只是隨意的習慣而已：如果我們傾向於將圖3c、d、e中的平行線條接受為透視圖，那一定只是在習慣意義上這麼說——或者說，上文的論辯意見會這麼認為。但是，這種論辯意見或許建立在一個錯誤假設之上。假設圖3c、d、e所畫的不是立方體，而是一個被截斷了的角錐體，其邊線偏離觀看者，其較遠面大於較近面的角錐體。因此，透視線條的會合將只是平衡了每一個物體之間的發散，於是圖3c、d、e完全可以算是不錯的圖像。它們是被截斷了的錐形，而不是立方體，我們僅僅是沒有注意到這個事實而已。這個例子過於牽強？那麼現在來看圖3h，在這幅圖中，正面與背面的距離被增大，因此，效果也就更容易被注意到。[1]

圖3h中的物體可被看作是在圖3c和3e中顯示的兩個方向。當物體改變了它的外顯方位，其（前後）兩個面也就改變

[1] 有多個理由可以說明為何圖3h產生的期待效應要比圖3d大得多。因而，想要檢視3d中的i面和ii面在印刷紙上是否尺寸相同這更加困難，因為描述其邊緣的線條同時落入了視網膜的中央凸區域；同樣，又由於圖3h中的前後面距離增加了，因而彌補透視聚交（perspective convergence）所需的差異量也增大了；諸如此類的理由。

了其相對大小，離我們較近的一面通常較小。因此，在我們對大小和對距離的感知之間有一種「配搭」效應（coupling）：就我們眼前的某個線條圖形而言，如果其外表的距離發生了變化，那麼其外顯的大小、角度等也會相應發生變化。（這是據我所知的針對於「感知因果關係」的最清晰的例子，其中一個感知方面發生變化——例如「方向」——其他的感知方面也會跟著變化——例如「大小」。如此，它提供了「內省無用論」的其中一個特例：在這組情境中，如下說法是富有意義的：「X面看起來比Y面要大，因為從立方體的朝向看來，似乎X面距離更遠，而Y面則相對更近。」）用結構主義的術語來說，「配搭」效應之所以發生，是因為我們做了不自覺的推論，換言之，我們已經在體驗世界的過程中培養了牢固的感知習慣。

然而，在任何情況下，非成角透視圖（如圖3c、d、e中那樣）能產生圖像深度印象的這個事實，並不一定意味著線性透視圖（和圖像深度）是隨意的藝術慣例。相反，這些非成角透視畫也可能被視為非常好的成角透視畫，在被畫物體的邊線本身就是叉開而非平行的情況下。

此外，若認為圖3d中由非成角透視所描繪出的深度，與圖3g中由成角透視圖所描繪出的一樣好，由此兩幅圖像同等程度地依賴於隨意性慣例，這種說法其實是不穩妥的：正如我們調節立方體的角度和邊線以使它的再現形象符合透視圖的規則（將3d變成3g），它離開圖像平面朝向三維形態延伸的趨勢明顯增加了（Attneave and Frost, 1969）。因此，想要利用非成角

a

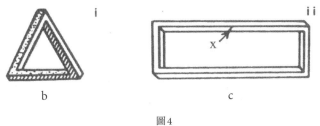

i i i

b c

圖4

透視圖畫來證明成角透視圖僅僅是一種隨意性慣例的努力,應
該接受正反兩方面的嚴肅質疑。圖像或許真的會不顧藝術家意
願地被感知為對發散型物體的成角性透視;當圖像偏離作為一
個真實立方體(它是非發散型的)的真實投影(應該是標準的

成角性透視圖）時，圖像深度或許是會減小的。

為了緩衝這種反駁性意見可能對我們造成的顛覆效應，我
們也應該注意到，它也為我們顯示了解釋如下現象的必要性，
即為何（以及如何）我們會如此慣常地忽視圖3c和3e中被圖
繪的物體其實並不是立方體，以及為何我們會容忍當一幅精確
的圖像被從一個投射中心以外的視點來觀看時所必定會導致
的畫面各部分之間的不一致性。事實上，正如皮雷納（Pirenne）
在1970年所指出的，為了讓一幅圖像看起來有對的感覺，必
須經常把「不一致性」運用到圖像透視中。在圖4a中以圓圈取
代（與此畫中其他透視法更為一致的）橢圓就是一個例子。我
們的眼睛會容忍——甚或是「要求」——不一致性的存在（正
是這個事實讓達文西的視窗成為一個貧乏的模型，解釋「一幅
圖像是什麼」以及「它如何成像」），而不論透視感是習得性的
還是隨意性的圖像慣例。

接下來我們不妨試試考慮那些內建了更多的不一致性的圖
像，以便解釋為何不一致性會被容忍。

考慮一下埃舍爾（Escher）和彭羅斯（Penrose）（圖4b）的不
一致圖像。這兩種不一致性是明顯的，而這兩種不一致性在圖
4c中被更清晰地顯示了出來。

我認為，這兩幅圖對於我們理解感知過程確實非常重要。
格式塔分析理論的所有術語都難於解釋為何它們看起來是三維
的：我們應該記得，格式塔理論將會說，這幅畫看起來是立體
的，這僅僅是因為用三維方式來識別它比用二維容易。然而，

為了讓被再現的物體看起來像是三維的，那條x所指的連續線
——作為一條線——必須實際上代表著兩個平面所夾的不連續
稜角（也就是一個非連續性的兩面角）。此處不宜剖析這類圖
案所包含的全部內涵，但是請注意以下事實：

其一，物體出現在一個人眼前的方式取決於觀看者採取的
視點（例如，在i還是在ii）以及觀看者從那個視點上看到的深
度線索。

其二，在圖形的兩個對半之間出現的三維性的不一致，導
致這個物體看起來既不是平面的，也不是在中間破開的，這告
訴我們，一條線條的良好連續性（圖2b）與一道邊緣的良好連
續性是各自獨立的。（我將在後文——英文本頁71始——中進
行論證，這是因為二者——線條和邊緣——反應了兩種由不同
感知系統各自指派的不同任務。）

其三，當觀看者在細看圖4b時，甚或當他瞥見圖4c中的
不一致的「框架」時，不一致的特徵沒有即刻凸顯出來，除非
不一致的兩個部分被放在一起。這說明，當觀看者從一角看向
另一角時，該物體的某些方面（或者說「特徵」）並沒有被儲
存（stored）。

換言之，圖像空間中的不一致性之所以會被忽視，也許部
分因為在於：畫面中不一致的區域沒有被直接放在一起做常規
性的比較。由此可引出一個幾乎被格式塔理論完全忽視的重大
盲點：所有物體通常都是被先後接連地審視多次，因此，被審
視的不同區域是在相同位置上輪流進入人眼的。也就是說，圖

The reader's eye samples the text by successive glances

a

mples自由读解打出的字case

b

圖5

案中的各個部分必定是不同次地先後進入視網膜中央（即「黃斑」）的——如果各部細節都需要被仔細看到的話。我們不妨思考一下這個事實對「感知過程」以及「圖像性再現的性質」所帶來的啟示[2]。

　　很明顯，當我們讀解一行打出來的字時，這個動作依賴於人眼的運動（圖5a），同樣，當我們觀看一幅圖像時，也要依賴於人眼的運動（圖6）。在連續性的「掃視」中，我們必須建構一個能夠涵蓋全景的整合圖式。僅靠視覺上的持續當然不足以解釋我們看到的是一幅連貫的圖畫這個事實，而毋寧是一組不連續的畫面：視覺上的持續將僅僅導致我們在圖5b和6c中看到的一種疊加。連續的視覺也不是僅僅把場域內的各個部分掃描一遍而已（如同一台TV相機裡的掃描光柵所做的）。事實上，我們並不會去觀看這個場域中的每個部分，觀看的過程既是主動的，也是選擇性的。因而，我們對這個世界的感知，既由引導（視線）定位的過程決定，也由我們從一系列定位中

2　與此同時我們要注意到，此發現意味著我們完全不能夠保留格式塔主義者所說的神經系統模型，在該模型裡，他們根據在大腦的某些假定區域內同時發生的交互作用解釋客體的屬性。

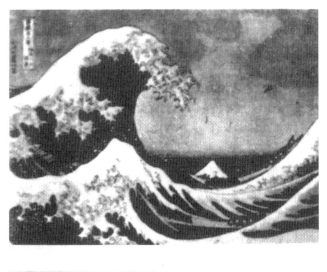

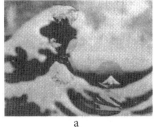

a

b

c

圖6

留住了什麼的種種過程所決定。

　　相應地，這些過程取決於觀看者的注意力（以及他的感知意向），因此顯而易見的是，在對「圖像性再現」的原理進行完整敘述時，我們不能只根據達文西的窗景畫實驗（同樣，也不能只根據局限於對視覺系統中的刺激進行探討的分析）。不論我們是否僅將達文西的深度線索看作繪畫中的一種習慣，重點仍在觀者的注意力與感知意向的運作。

3 · 感知作為一個有目的的行為

　　古典感知理論經常遭受的批評之一是，它們忽視了感知具有目的性的這個性質（Brentano, 1924; Brunswik, 1956; Bruner, 1957），在運用一種針對古典感知理論之修正性的觀點檢視感知原理時，先從總體上思考一下「目的性行為」的某些主要特徵也許是不無裨益的。

　　對技能型序列行為（skilled sequential behavior）的分析（不論技能型的序列行為是迷宮學習或運動行為，諸如打字、彈鋼琴或者對語言的表達與感知，共同說明了引導性結構的存在：「期待」、「認知地圖」或「深層結構」。在這樣的認知結構中會產生許多相當不同的、具有特定細節的反應序列，所有這些反應序列只有當它們能產生相同的最終結果時才是等價的。關於這一點，有一種漫長而持續的爭論在心理學理論的不同交叉點上反復出現（Tolman, 1932; Miller 等人，1960）。在這裡，我只想補充兩點：其一，絕大多數或所有的視覺感知都捲入了高度技能

63

型的目的性序列行為中，其二，根據強調技能型行為的「期待」和「地圖」理論，我們可以最好地理解在一個成年人感知過程中的一些主要成分。

技能型的目的性行為按照有組織的計畫進行，想要測試它們的運作進展，必須尋找一些合適的點。也就是說，儘管此類活動最初也許由個別活動——它們或多或少是對個別刺激的簡單反應——構成的，然而，伴隨實踐的持久化，將會出現一種非常另類的行為：整個行為序列會流暢地運行而不再需要一個個外在刺激來引發每一個活動。此外，這些序列並不僅僅是以下一種性質的「鏈環」，即每一個「反應」又可變成「刺激物」，進而激發或觸發下一個反應：在彈鋼琴、打字或說話時，執行反應的速度非常之快，任何兩個連續反應的間隔是如此之短，從一組肌肉反應到下一組（執行動作的）肌肉反應之間，幾乎沒有神經脈衝的充分時間（Lashley, 1951）。那麼，是什麼決定著肌肉的序列性動作呢——舉例來說，是什麼讓手指用某一種次序而不是另一種次序來彈奏鍵盤，或者，是什麼讓唇舌以某一種次序而不是另外一種次序來協調運動？

顯然，我們的神經系統能夠產生、儲存並執行那種在電腦領域被稱為「程式」（program）的東西，也就是說：一系列指令，或一組傳輸命令（efferent commands），從中央神經系統發出，再傳到肌肉系統——這些動作可以接連有序地發生。掌握這種技能，依賴於一套有效的程式儲備組件，能有效且預先地安排好一系列傳輸命令。這些序列都有「目標」，換言之，世間萬

64

物的各種狀態都必須由這一系列動作所引生。這意味著，每一個程式必定也包含著一些關注點，可幫助我們在序列的某些關鍵點上獲得有關世界的知覺資訊，並把這些資訊與事物被渴望的狀態相比較。在結構主義的心理學中，這種功能被「形象」所滿足：在那種觀點看來，感官的形象引導著行為，以至於引導行動的思想和終止行動的資訊，都成了感官經驗和相關記憶的組成部分。

　　事實上，在這些行為中沒有必然的意識內涵，它們也充其量只能說像一個自動恆溫機在管理自動調溫系統的運作——透過對室內溫度進行取樣測量——時所產生的反應那樣。[3]

　　我們應該注意到，此類目的性行為的程式具有能令當下學者感興趣的一些特徵：它們是選擇性的，其中只有某些特定的環境因素與該程式相關（例如，這種恆溫器主要用來對溫度差異做出反應，而通常不會受到音符的影響）。它們是具有「目標導向性」的，由此，執行的程式僅僅是為了使世界達到某種特定的狀態。當我們回過頭來考慮那些被明確設計來收集資訊的行為（也就是感知行為），這兩個特徵會以（迄今仍然具有神祕性的）「注意力」（attention）和「意向」（intention）的名義再次出現。

3　也就是說，這種程式或許與一種或多種資訊相關——例如，光（視覺）、聲（聽覺）、熱等——但它本身並不要求一個效用裝置（例如加熱系統）去有意識地想像視覺、聽覺或熱覺體驗。我們只能說，一份期待所包含的維數，是由感官模態來測知的。因此，由某個先導的模態所感測的程式，將具備由某類心像所引導的特徵。

知覺行為。因而，一個人以何種眼光凝視世界，這取決於他對這個世界的知識以及他的目的── 換言之，取決於他想要尋找的資訊。

　　廣為人知的是，在瞬間記憶（immediate memory）當中，我們僅僅能記住少量──大約五到七個──互不關聯的事項。為了記住更多事項，它們必須以一種編碼的形式（也就是說，以抽象的、歸納的或符號的形式）被長期儲存起來。由於人眼的連續運動通常是非常迅速的（大約每秒鐘四下），故而當一位觀察者在對某個單一場景進行檢視時所做的「定位」通常比他在瞬間記憶時所做的要多。因而，對於場景的某些感知，必須利用他對先前所瀏覽資訊的編碼性回憶。因此，接下來我們必須探討兩個問題：這些分離的瀏覽性資訊如何被組合成一個單一的知覺性場景，以及，這些資訊在一系列繁複而分離的掃視中是如何被記住的。

　　我們的眼睛只能在視域中心凹（foveal region）這個狹小區域內記錄下完美的細節，因此，我們必須借助於不同方向的連續掃視來習知視覺世界。這樣的掃視透過掃視性的眼睛運動完成，其結尾點在掃視動作開始前就已確定（也就是說，掃視是一種「彈道」運動）：一個人看向哪裡是事先決定的。因而，每一次掃視的內容在某種程度上總能被看作是對以下問題的一種回答：如果待視場景周邊的某些細節區域被帶到了視域中央凹，那麼觀察者將會看到什麼。在觀看一個正常的世界時，主體有兩種來源不同的期待：其一是他已預知的資訊，即他將要

看到的東西是什麼形狀、有什麼規則；其二是視網膜的寬泛邊緣（其精確性不高，因而能夠進一步抓取其細節）提供的可親近性，即當觀察者移動視線進入某個視域時將會瞄到什麼。

看靜止的圖像是一個暫時性的過程，這一點在創作專業的學生看來是如此明顯，他們關心以某種不容變更的、由圖片自身布局所暗示的次序來「引導視線」的問題。然而，一幅圖像的各部分實際上被以何種次序觀看，這在一般正常觀看條件下是難以迫使的（參閱 Buswell, 1935）。

這方面的自由使我們很難憑藉「圖像性感知」所涉及的技法研究，對何謂「主動觀看」（active looking）——與「被動的」或「抽象的」凝視相反——這個問題著手做功能性分析。

鑒此，讓我們首先來看看閱讀技能（reading skill），閱讀時的字碼順序可不是自由的，而是由語言的性質所強制的。這些技巧通常是在童年晚期被習得，此外，也正因如此，我們可以較為容易地檢視它們是如何被習得的（其中有許多作為〔兒童〕感知人、物、事的基礎技巧很可能是在我們能夠有效研究之前的嬰兒階段即已習得的。）這部分是因為，用於閱讀的符號所具有的任意性特徵。（這是預防以下誤解的關鍵要點，即我沒有將閱讀與圖像感知畫上等號。一般來說，藝術符徵不是任意的；我們學習藝術並不像學習閱讀一樣；而且，雖然「視覺語言」的這種概念總歸不是無意義的；但有時這個概念會在一種嚴重誤導的意義上被使用——在「閱讀性感知」與「圖像性感知」之間做不恰當的類比。）

66

以一個字母讀過一個字母的方式來閱讀文本，如同一個孩子在破解生詞（其中有些組合他／她還沒有學過）時所做的，這要求閱讀者按照某種固定順序劃分出許多小而毗連的固定搭配。這也許是一種非常不自然的用眼方式，與我們在襁褓中習得、透過不斷擴展的三維世界的主動視覺探索而得以維持的那些技巧完全相反。這也難怪逐字閱讀的任務是令人反感的。

這項任務也可以透過多種方式而變得輕易：最簡單的辦法是用大號字體將文本列印出來，並在字母之間保留較大的間隙。但最好的辦法是伴隨年齡增長而不再需要靠一個個念字母（甚或逐字排列）來定位校準。

正常的文本（以多種方式）包含著高度冗餘的資訊，因此主體並不需要看清一個字母（甚或一個單詞）的每個部分，才能弄懂文本說了什麼。簡而言之，主體將會——也「應該會」——趨向於「猜測」在周邊視覺中什麼是大致可辨的。他對資訊的預期（憑藉他在拼寫、語法、片語及文本主旨方面的知識）愈正確，他的「猜測」也就愈精準，他需要劃分的固定校準就愈少。不過，「知識」具有根本的重要性：如果一個讀者對文本資訊的預期總是錯誤的，那麼對他的訓練（讓他劃分出一些固定校準）就幾乎沒有什麼幫助。

一個熟練的讀者，能夠將整個單詞或句子與清晰出現於他視域中心凹裡的某些特徵對應起來，因而在很大程度上並不需要貼近凝視著文本。他因而只需要順著對文本中的某些部分進行定位即可，即能幫助他做出新的猜測，以及能驗證他先前猜

測的那些部分。當他順著頁面往下閱讀時，他對下文內容的期待部分是基於他剛剛閱讀過的內容的語法和意義。為了讓這種取樣成為可能，以及為了走出逐字認字母的低階模式，文本中的某些冗餘資訊是必要的。考慮到在具有相關性的論述中存在冗餘資訊，讀者對語言片段進行了規劃和驗證，而且他充分了解在做出「有效猜測」時要受到語法的限制，即他應該看接下來的多少內容才能完成對過往片段的驗證，並獲得規劃「新假設」所需的資訊。此外，他能夠運用在周邊視覺中獲得的資訊來選擇在哪裡注入（下一個）連續性的刺激。[4] 閱讀者的能力愈強，他所能定位（以便取樣）的文本篇幅就愈寬廣——只要這個文本提供給他符合語境的冗餘資訊，只要他的任務允許他致力於意義或內容，那他就不需要費神關注拼寫或單個字母的形狀。我們應該注意，一個熟練的讀者並不會只看一段文本並機械地理解其訊息。他必須致力於閱讀該資訊想要顯示什麼，要「花注意力」在它的意義——透過推想下一組符號由什麼構成，透過驗證後文某些適切的地方喚起的期待。他必須根據他實際讀過的片段來生發他尚未讀到的材料。在他瞥見的所有內容中，那些未（能以這種方式）被預期的東西，以及未被編碼並儲存為語言結構成分的東西，很快會因材料「缺乏組織」和「缺乏聯繫」而超出記憶範圍。因而，我們會期待，一個完全陌生

4　例如，透過注意字與字之間的空白落在周邊視覺的什麼地方，他應該能夠預測他應該看向哪裡，以便定位出最具信息量的字元比例（亦即，它們的開始和結束），而且他也應該能夠預測，哪些單詞較可能成為冠詞或介系詞。

的單詞或段落會很快被遺忘，反之，一旦主體已經將這個刺激物辨別為某些特別熟悉的單詞或句子，那麼他隨時都能依次拼寫出單詞或句子的每一個字母（假設他具有拼寫能力）——無論其中有多少個字母。

現在，讓我們把關於主動性、目的性和搜尋性的感知系統的分析——這些分析是以「閱讀過程」作為脈絡的——擴展到更豐富的對物體和空間的視覺感知中。

首先要記得的是，從圖像——或者從風景——到人眼的一系列刺激物，並不是同時被大腦所知的：只有落在人眼視域之內的那些才真正是可被看到的，而只有落在視域中心凹這個狹窄範圍內的那些才是可以被清晰看到的。例如，就圖6這幅〈巨浪〉（*The Great Wave*）而言，初次掃視後的體驗，也許大體上與觀看圖6a中任何一個清晰區域所獲得的印象相似。持續性地掃視會將這幅圖像中的其他部分帶到清晰的視域之內。接連多次的掃視並非漫無目的，而是會把畫面中最具有「資訊意味」的東西帶進視域中心凹（Buswell, 1935; Brooks, 1961; Pollack and Spencer, 1968）。舉例來說，圖6a 顯示了主體在觀看那幅畫時最常做出的五個定位（這些記錄根據的是巴斯維爾〔Buswell〕的眼睛運動），而且，它顯然更像是對畫面內容的一個完整取樣，而不像是五個最不尋常的視像定位（如圖6b 所示）。因而，就像在熟練閱讀時那樣，當我們觀看圖像時，我們引領視域中央凹去關注的區域，正是由我們在周邊視覺中所產生的假設所引導的。同樣，像在閱讀中那樣，對於（我們在看圖像時所接收

68

到的）連續性流覽印象的整合，必然依賴於以下能力，即能夠以一種當我們想要回視便能夠再次檢視（任何區域）的形式，把每一次「觀看」都編入「心智地圖」（mental map）——這個儲存著每一次流覽資訊的認知結構——中的相應區域。就此而言，僅僅靠視覺的持續，僅僅靠一種對連續掃視所獲資訊的被動儲存，是不足以勝任的：它只能導致一種堆疊，如圖 6c 所示的堆疊，因為畫面中的不同區域接連落在了（眼睛內的）相同的位置上。反之，眼睛的每一次運動，都是對期待的檢驗，我們對圖畫的感知就像畫地圖：透過這種地圖，我們主動把各個小片段適配為一個整體。

「理解一個圖形，也就是要辨別其各個部分得以組織的原理。單看各個片段是不夠的，因為圖形並不體現在這些片段之內……（而是）體現在使片段相互組接的規則之中……刻板化的視覺只看到刻板印象允許它們預期的那些圖形」（Taylor, 1964）。這是視覺整合的基礎，是把連續的流覽印象整合為一個單一知覺結構的「膠水」。如果我已經掌握了正確的「統覺圖形」（或者說「地圖」），那麼我連續流覽的東西就會被很好地適配到感知結構中，讓這個穩定的形狀非常容易看到，而零碎的流覽則難以被偵查。而另一方面，如果沒有「地圖」（或者有的是一個錯誤的「地圖」），那麼我只能獲得一些古怪而混亂的瞬間印象。

因此，我們看到，在任何時候，絕大多數我們所感知到的圖像都不在眼睛的視網膜上，也不在畫面上——而是在我們

「心智之眼」裡（參閱 Hochberg, 1968）。在那個仍然神祕的領域裡，被描畫的場景是以編碼的形式儲存，而不是作為「場景」投射於「心智」的鏡像而存在。什麼東西會被編碼，以及會被如何編碼，這都取決於觀察者的作業，取決於他所能預期和所能儲存的內容，以及他的觀察所趨。不幸的是，在將連續流覽所獲的印象聚合為一幅完整圖像的過程中，我們對被編碼和儲存了的東西所知甚少。透視過程中的不一致性（我們先前討論過）似乎顯示我們並沒有正常地編碼並儲存一個場景中所有的度量面向。此外，從圖 4c 中我們知道，即使在一個單一物體的範圍內，未經編碼和儲存的東西我們就無法感知。

　　藝術家就「如何描繪這個世界」所做的各種發現，我們對此的熟悉程度將極大地影響（或許也是唯一的影響）到我們對圖像的感知。但是，儘管宮布利希將此類慣例看作是「發現」的觀點看起來已深入人心，但仍然很少有人承認「發現」並不是「發明」：換言之，這些慣例並不一定是任意的，藝術家並不是全然自由地設計那些喚起他狂熱的、古老的視覺語言（哪怕任何一種）。這裡，讓我們來談論一下對於紙上線條的使用，紙上的線條已被推升為最具任意性的「圖像語言」。線條（它們僅僅是著色的色帶）在圖像的再現中能夠滿足以下幾種功能：它們將作為平面的邊沿（圖 7a），作為一個尖角或兩面角（圖 7b〔i〕），作為一個圓角或水平線（圖 7c〔i〕）等等。至此，紙片上所畫的一條線其實與方才所說的任何邊、角都非常不同。所以，以下的假設無疑看起來是合理的（至少在第一眼），

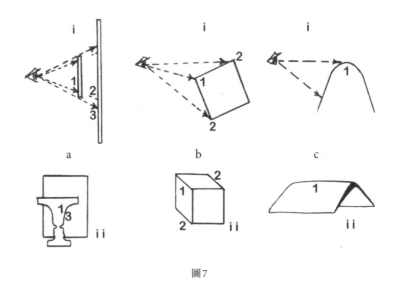

圖 7

即出於這種目的對線條的運用，必定也就是對任意性慣例的運用。但是事實是，輪廓性圖畫在原則上與一門習得性的語言並無任何相似之處：一個十九個月大的孩子——他只學過一點指物識字，而並沒有接受過任何有關圖像意義或內容的講解和訓練（實際上他沒有見過圖像）——辨別出了以二維輪廓線描圖上以及照片上的客體物件（Hochberg and Brook, 1962）。因此，如果理解輪廓畫的能力完全是習得的（也許不是，亦可能是先天的），那麼這個學習一定不是作為一個獨立過程發生的，而是從屬於為了認識這個世間物體的邊角，而必須要經歷的常規過程之中。在線條畫中，藝術家沒有發明一種完全任意的語言：取而代之的是，他發現了一個等同於某些特徵——視覺系統通

常正是借助於類似的特徵將物體形象編碼在視覺領域內的，同時，視覺系統也正是借助於此類特徵來引導其目的性行為——的刺激物。

現在讓我們來思索一下，我們是如何借助於對客體世界的經驗來習得這些「慣例」的。去細想一個實物的邊緣：如果你移動眼睛跨越它，經過那個點的距離會突然增加。這個事實對於眼球運動來說有著相當大的意義。只要你試圖將你的眼睛從一點移動到另外一點，那麼除了運動自身以外，眼睛不需要做出任何必要的調整。此外，當頭部移動時（或移動後），如果眼睛始終凝視著表面上的某個點，那麼表面上所有點的位置——一直到物體的邊緣——（如圖7a〔1〕所示）將都是確定的（也就是說，任何一個點都能夠被某些確切的眼睛運動所鎖定），反之，頭部的觀看位置的每一次變化，都將使客體的邊緣改變背景中的某些部分（圖7a〔2〕），使它隱藏至視線之外。因此，物體形狀（或一系列固定位置的集合）對於物體邊緣的一面是確定的，而不是對於物體邊緣的兩面都是確定的。正如我們已經看到的，這些「圖形-背景」的特徵本身，如今是那些格式塔主義者在尋找新的經驗單位時所依據的，根據我剛才描述的分析，這些特徵所反映的並非是「腦域」的活動，而是當我們在觀看物體的一個邊緣時針對「眼睛和頭部運動會導致何種結果」所產生的預期，即一種「預期」的存在，這一觀點看來不無道理（參閱Hochberg, 1970, 1968）。我們為何有這些預期？因為眼球運動被預先設定了程式（它們具有「彈道性」的

71

軌跡，別忘了這一點）。因而它們必定受「期待」所引導，這些奠基於周邊視覺的期待便是：視域中心凹將會看到什麼。但為什麼這些期待會被紙上所畫的線條喚起？也許是因為，兩個平面所夾的邊緣在很多時候是伴隨著一種亮度差異出現在視域中的，也就是說，由於燈光或平面上織體紋路等的微差，一個伴隨著亮度差異的輪廓會提供一個深度線索，能夠指示出：在周邊的什麼地方能找到物體的一個邊緣。[5]

如果我們嚴肅看待這個分析，那麼它至少包含了兩個觀點是我們當下就圖像性再現作一般討論時會感興趣的。首先，線條畫的效用能夠告訴我們有關人類對世界進行感知和編碼的方式，而不僅僅是告訴我們有關圖像性再現的藝術。當然，正是這樣一種可能性，賦予了圖像藝術研究之於感知心理學家的重要性。

但是線條終究只是媒介的一部分，「藝術慣例」（artistics conventions）更多是關於圖形（patterns）的問題。對於圖形來說，唯一有力的概括似乎仍然是格式塔主義者主要借助線條畫演示

5　但是仍要發問：為何是線條呢？畢竟我們最常遇到的輪廓類型或許並不是由線條構成的那種。也許答案是：在視覺神經系統中有一些能對不同亮度區域之間的輪廓做出反應的結構，而同樣這種機制也能對線條做出反應。因此，除非觀看者對紙上線條的經驗比他對出現於物體邊緣的亮度差異的經驗豐富得多，否則，那些落在他眼睛周圍的線條就成為了適合於物體邊緣的刺激物。這個觀點與我們對線條畫的傳統說法構成了有趣的對比：傳統看法認為，我們對線條畫的反應是從圖像中習得的。以當下的觀點來看，如果我們真的能讓人類暴露在世界的輪廓圖像比在真實世界中多，那麼圖像就不會再作為（對世界的）再現而「作用」。

的「組織原則」。我們能夠輕易地得出有關「組織原則」的結論，此結論與我們對輪廓畫所做的結論相似。首先我們注意到了「組織原則」也許不僅僅是任意性的藝術慣例。動物身上的保護色（用於偽裝以免於被掠食者發現）似乎也依賴於同樣的組織原則，此類原則使人眼看不清近似的圖形，而且可以肯定的是，掠食者並沒有接觸到我們的「藝術慣例」（參閱 Metzger, 1953）。因而，在某種程度上，組織的這些決定因素是習得的，習得這些因素必須主要透過與真實世界中的物體相交往的方式。再者，讓我們來看看為何格式塔的「組織原則」能夠說明我們正確地感知物體，以及，為何這些組織原則能夠在個體發生學上或種系發生學上透過與世界打交道而被習得。我們已經注意到，具有亮度差異的輪廓為我們提供了周邊視覺的線索以便觀察物體的邊緣在哪。當然，並不是所有的亮度差異的改變都能標記出物體的邊緣、水平線、折角。某些差異是由陰影引起的，有些則歸因於顏料的層次，不一而足。然而，確有某些特徵是可以區分由邊緣和角度而產生的亮度差異的。例如，事實上不大可能的是，距離觀察者遠近不同的兩個平面各自的邊緣，會如此碰巧性地引導觀察者的視線，使它們在觀察者的視域內形成一個單一而連續的輪廓。一個具有連續性的輪廓是對物體邊緣的最好指示。由此，無怪乎我們對輪廓的不連續性格外敏感（Riggs, 1965），我們傾向於以下方式來組織我們的感知，即會把連續的輪廓感知為一個單一平面的邊緣或折角（也就是此前已提到過的「良好連續性原則」）。

　　這並不是要否認我們用輪廓畫再現形狀的圖形是有歧義的，因為它們確實會有歧義：圖2c（i）可被看作一個平面的七邊（角）形，在圖7c（i）中的線條可被視為一個平面的曲線（而不是一個半圓柱體的水平線）等等。這不是在否認描繪物體和空間的這些手段必須「被發現」：畢竟，線條和平面圖本身並不等於受描物體本身（正如我們看到的，「內省」（introspection）通常無助於我們在一個被感知的場景中辨別出特徵。）這也不是要否認此類再現手段是非常低度忠實的代言體，其中沒有為眼睛投射一系列等同於（或哪怕是近似於）被描場景所投射的光線。

　　儘管如此，輪廓畫的歧義性仍不等同於任意性：例如，我能夠借助一系列刺激物辨別出莫舍‧戴楊（Moshe Dayan）：其一，透過用打字的方式印出他的名字（打字是一種任意行為，因為它不涉及當我看到他的圖像時所會調用的那種「知覺動作打算」（perceptuomotor plans）；其二，透過畫一個眼罩（眼罩作為一個標籤也是任意的，不過它確乎包含了一些視覺特徵，正是借助於這些視覺特徵，他的臉部被編碼成了一個具有形狀的視覺物件）；其三，透過一個高寫真的代言體（一幅畫或者一張照片，它可以為觀察者的眼睛投射一種近似由戴楊本人所投射的光線，而這肯定不是任意的）；或者其四，透過一幅素描，它由線條構成，是歪曲的，以確保我們能夠將這幅素描——一個平面而靜止的色彩圖形——解譯為一個立體可動的面孔。最後一種方法，很難說是任意的，它允許我們忽視從物體身上某

個特定視點提供給眼睛的那些偶然的圖形和紋理結構，並允許我們只去選擇觀察者將會（以我們所期待他所使用的方式去）編碼並儲存的特徵。當然，這種方式在精心的漫畫（caricature）過程中被清晰地示範出來。為了理解漫畫的過程，對視知覺的研究必須不再仰賴對刺激物做純幾何學的分析，要開始面對如下一些更為難解的問題，即形式、運動、個性特徵是如何被編碼和儲存的。

4‧客體漫畫

首先，我們要注意到，在捕捉某個被再現客體的「本質」來製成圖像的這層意義上，漫畫並不侷限於人或動物。事實上，如果我們首先檢視一下漫畫家如何處理客體的物理屬性（在此過程中，「本質」是更容易被描繪的），然後再回到同一立場上討論被當作「表情」和「性格」的「非物理」屬性，我們對什麼是「捕捉本質」這個問題就更會加清楚。

圖2c（i）和2c（ii）這兩個圖形是對一個立方體的同樣好（也可以說同樣壞）的投影，但是，圖2c（i）很顯然更接近於立方體的經典形式——也就是說，更接近於我們所編碼和記憶的立方體特徵。想要回憶起立方體的線條是在哪裡斷開以及如何斷開，這是非常困難的，即使你面對的是圖2c（ii）並且盡可能地憑藉知識經驗去相信它就是個立方體。圖2c（i）捕捉了一個立方體的更多「本質」。在這一意義上，格式塔在研究「組織原則」時所依賴的絕大多數圖示（尤其是那些運用了可逆轉

圖8

視角的圖示），都是對三維實體物件漫畫的再現實驗或再現策略。然而一般來說，這些實驗更多關注的是「偽裝」，意即使得客體更難於被感知，而這在某種程度上正好與漫畫相反。

我僅僅知道一個直接與漫畫相關的實驗研究。里安（Ryan）和施瓦茨（Schwartz）（1956）比較了四種再現模式：（a）照片；（b）陰影畫；（c）基於照片（因而可算是準確投影）的線條畫；（d）對於相同物體的卡通畫（圖8）。這些圖像以各自短暫的呈現揭示給受試者，要讓受試者確定畫中某些部位的相對位置

——例如，手指在手上的位置。這些短暫的揭示漸漸增加次數，從太過短促出現，直到它們足以得出一個準確的判斷。最後發現：卡通畫可以在最短的顯示時間內被正確感知；線條畫需要最長的顯示時間；而另外兩幅需要的顯示時間約略相同，處於兩個極端之間的等級。

為什麼卡通畫——與信實性更高的照片相比——能夠在更快速的顯示中被正確感知？其中一個重點是，被留存下來的輪廓已是被「簡化」了的，換言之，順滑的曲線已經替代了複雜和不規則的曲線：手的解剖結構在這一描摹過程中已經喪失（因此圖畫會顯得牽強）；現在它不需要太多「定位」來採樣並預測沒有被採樣的部分；那些被保留的特徵在被應用於我們對這些客體的編碼體系（參閱 Hebb, 1949; Hochberg, 1968）或典型化形式時，不需要經受太多的矯正。此外，被描繪的客體也許可以進一步地在人眼的周邊視域中被認出。出於同樣的理由，這裡也不需要太多的「定位」，這或許是因為在執行定位時，已經帶有更加牢不可破的「看起來將會如何」的期待。

儘管沒有人實際測試過這些刺激物的周邊可識別性，但下列理由將會強調上述主張：其一，在圖 8d 中平滑線的增加和曲線的減少必定增加了周邊視覺的有效性（周邊視覺不利於審視微小的「充滿噪音的」細節）。其二，藝術家已經用心地重新安排了卡通畫中的每一處輪廓交叉，所以它們會以適宜的角度會合；無論是出於「良好連續性」的法則，還是由於「交錯位置」的深度暗示，這些重新安排都應該讓觀察者清楚地知道

哪條邊線距離更近——即使在周邊視覺區域內也應如此。其三，在卡通畫中只要輪廓線再現的是「孔穴」或「空間」的邊緣，那麼它們的相對分離性就會增加。與此相應會有兩個結果：其一，每一條輪廓線都與其相鄰的輪廓線更清晰地分離，即使是在周邊視覺區域內也是這樣；其二，正如我們看到的，輪廓的近似性和封閉性因素傾向於讓一個區域變成一個圖案（也就是說，被看作一個物體）。增加兩根手指之間的距離，例如，增大那些我們傾向於看作「空白」的區域，可以使該處空白看起來有別於客體。[6]（注意我們已經討論的這個過程與「偽裝」（camouflage）的效用過程正好相反，在後一種過程中，組織原則被用於使物體看起來像是空間，使一個物體上自帶的顏色看起來像是其他客體的邊緣）。

因而，透過增強客體的個性特徵（參閱 E. J. Gibson, 1969）——借助這些特徵，客體的三維特質被正常理解——漫畫被製作得比信實度更強的圖像更好。似乎合理的是，由於某個

[6] 這裡我們也許能順便注意到「審美價值」的一個來源：在視覺藝術中（正如在其他藝術形式中）人們曾一再重申：「經濟性」（economy）是一個基本美德（或者說，經濟性就是所謂的基本美德）。我們必須把「經濟性」與之前討論過的「樸素性」（simplicity）區分開來：一個（而且是同一個）圖形是較為「經濟的」還是較為「不經濟的」，這取決於它所要再現的是一個簡單的還是複雜的客體（參見圖2c〔i〕和〔ii〕）。但是對一個複雜程度已被確定了的圖案來說，對它的圖像性再現「越經濟」，人們從畫裡辨別出這一客體時也就「越滿足」。這個審美法則將與另一個審美法則相互作用：這是因為，藝術再現的「樸素性」可以透過不同的方式獲致；我們能夠期待，不同的藝術家會找到不同特質的再現方式；識別藝術家的「標誌手法」將有助於觀看者去感知被再現的客體，也將賦予這一文化專長以切實的價值（例如，辨別藝術家身分的能力）。

客體的漫畫特徵性會被其他藝術家選擇和使用（參閱Gombrich, 1956），作為一個二維設計的圖形，在經過一個個藝術家運用眼睛和雙手的逐步簡化之後，也許會完全喪失它與客體之間的投射性聯繫。當這種情況發生時，在符號與參照物之間便只剩下一種任意性的聯繫。但是，由於在任意性符號和一個歪曲且簡化了的漫畫之間的差異也許並不非常明顯，所以這並不意味著後者也像前者那樣是任意的和出自慣例的。考慮到在學習閱讀文本和學習「閱讀」連載性漫畫之間存在差異：很少有孩子會在沒有接受過正式指導、沒有做過大量的配對練習（在特定聲音與特定圖符之間連線配對）之前自願地去學習閱讀文本。而另一方面，連載漫畫也許會包含許多確屬任意的圖符，但這77些圖符必定具備許多與現實世界相通的非任意性的特徵[7]，對於這些特徵，無需正規教育和配對練習就能掌握：觀看者一旦掌握了慣用圖的性質，似乎就不需要太多的指導。

然而，先前所述中存在如下一個問題，即在漫畫8d所描摹的物體與照片8a所精確投射的客體（也就是「手」）之間有哪些共同之處？對此有兩種可能的回答。

第一個回答是我之前已經考慮到的，即我們所熟悉的各種客體都具有「經典形式」（canonical forms）（也就是說，其形狀與我們編碼到心智之眼中的客體形狀相接近）。譬如說，整個歷史中的藝術家都傾向於從某些標準化的位置來畫我們所熟悉

7　或者，更確切地說，使視覺系統做出同種反應的刺激物特徵，與我們在（非繪畫性的）正常環境中常見的那些刺激物特徵相仿。

的物體。皮雷納（Pirenne）辯稱（正如我們也注意到的），使用這些（標準）形狀——無論它們對於所處場景的透視是否適宜——可以幫助我們感知到不被扭曲的物體，哪怕觀察者在觀看正常客體時所站立的並不是投射中心的位置。根據我對皮雷納觀點的理解，當觀察者自動糾正圖畫表面的傾斜時，被表現的客體將會相當自然地仍以經典形式被看到（因為該物體正是以經典形式被被投射到圖畫表面的）。不管這個獨特的解釋能否經得住量化實驗的考驗（對量化實驗而言，這個解釋是可疑的，但未必是是主觀的），對經典視角的選擇以及為了保持經典視角對投射信實度的違背使得每一幅這樣的圖畫都像是一個場景漫畫。為什麼觀看者會注意不到（或者說不受干擾）這種「違背」以及投射的不連貫性？因為圖畫的這些特徵在被流覽時未被編碼和儲存，圖4c（i）和圖4c（ii）中邊的朝向，在缺乏具體引導的情況下，便會是如此。對於圖8d和8a來說也是如此；某幅圖畫中的香腸或另一幅畫中的手指，也許都是根據相同的視覺特徵來被儲存的。

第二個回答是：除了被描客體的視覺特徵以外，還有一些非視覺特徵或許也是會被編碼的，或者，它們會為編碼提供一部分基礎。在里安和施瓦茨的實驗中，受試者的任務是透過將自己擺放手指繼而在圖畫中複製出相同的手位。就複製手位這一任務而言，一幅能表現指關節精確彎曲的逼真繪畫，或許跟我們在實際彎曲手指時（憑肌肉）所感覺到的仍不一樣。因而，漫畫也許實際上不僅能像逼真繪畫那樣提供有用的資訊：它甚

至可以為執行此項任務的受試者提供更為直接有力的資訊。因而，這也許是令我們對圖8d和圖8a這些視覺效果迥異的圖形產生相似的第二種方式：也就是肌體的反應。這並不是一個新奇的觀點：它建立在希歐多爾・利普斯（Theodor Lipps）的古老理論移情理論（the empathy theory）的核心之上，該理論近來被變相地應用在了宮布利希（輯於本書的）論文和阿恩海姆著作（Arnheim, 1969）中的不同提議當中，我們下文會很快回到這個討論。

說到對身體漫畫的感知性編碼和儲存，迄今仍只有少量研究（和少量推測）觸及其性質。因而我們不能判斷上述答案中是否有一種（或兩種）道出了真相，即便只是部分真相。然而視覺形式如何被編碼這個問題最近已經受到很多關注，接下來的幾年也許會帶給我們一些切題的資訊。就目前而論，我們將看到與面容感知相關的類似議題再次出現，無論它們是以逼真繪畫（也就是說，以完全精確的投射方式作畫）還是以漫畫的形式出現，我們都能在相關語境內為這個問題的討論增添一些新的內容。

5・對面容的再現：相像度與性格

精確的客體世界充滿物理規律。其中某些是人為的（例如直角和平行邊的普及），而某些是自然的（例如圖像的大小與距離之間的關係，正是這種關係構成了線性透視）。出於這個理由，我們通常可以輕易地質問為何一幅圖像看起來是扭曲

的，因為在觀看者頭腦中存在著關於一個場景看起來應當如何的先見，即使他之前從未看到過這個場景：一幅出自德·基里訶的畫作看起來是扭曲的，即使觀看者對畫中描繪的地景完全不熟悉。但是由肖像畫所再現的那些非硬質的客體（non-rigid objects），或者，更確切地說，那些半硬質的客體——面容——又會怎麼樣呢？

　　宮布利希最近在關注三個久已存在的問題。其中兩個是因為以下事實而提出：作為客體的面容（臉）彼此不同，這既是由於每個人的天然外貌相互區別，也是由於任何個人在不同瞬間其面貌也不盡相同，因為人的容貌在非硬質的（表情）轉變中發生變形（Gibson, 1960）。於是，假如我們不認識那個被畫者，那麼我們如何能夠知道一幅肖像畫是形似的還是扭曲的？並且，我們如何知道一張被描繪的臉的特定外形（例如，張開的鼻孔）再現的是一個具有特定外貌特徵的人的靜處狀態，還是這個人靜處狀態變了形的動態表情（例如，一抹冷笑）的一個瞬間？很顯然，在這兩種情況下都有一些限定條件允許我們將其接受為具有精確的相似性。沒有人真的看起來像一個埃·格雷科（EI Greco）或者一個莫迪利尼亞（Modigliani）的肖像畫那樣，可以確信地說，沒有人真的認為這些畫是某個怪異拉長的被畫者的精確投射。然而，任何一幅圖像在捕捉人物表情和天然相貌時都具有某種程度的模糊性，這種說法，也必定有其限度：肯定不會有人將孟克（Munch）或哥雅（Goya）的表情痛苦的肖像畫當作是外貌反常的被畫者的靜處狀態。

第三個問題與前兩個問題相關，那就是：為什麼我們傾向於將面部表情歸因於不同的刺激模式，有些情況下的刺激模式適於引起這些表情反應（也就是說，人臉傾向於在一些熟悉的情緒狀態中表現出它們的特徵），但在另外一些情況下，這些刺激模式似乎又與表情和情動（affect）相背離？還有一些似乎難以解釋的情況，例如人們似乎認同在無意義的紙上「塗鴉」中包含有情動物特質（Arnheim, 1966）。如果這樣的亂塗亂畫引發了觀看者的情動或情緒反應，那麼，針對這種視覺圖案的普遍「審美」反應和普遍「表情」反應，將我們對肖像畫的反應當作是特殊情況，不是看起來不合理也不經濟嗎？格式塔主義者的解答是，由「塗鴉」、由畫在帆布上的彩色肖像圖形，以80 及由我們自身的情動狀態所引發的腦域反應都是相同的。但是這樣的解答太過一般論而近乎無用。

　　部分是為了回應這些問題，宮布利希在本書中提出，人臉被表情內容所編碼，這種編碼更多是就「肌肉」條件而非「視覺」條件而言。這個觀點建立在利普斯移情理論的核心之上。利普斯試圖根據觀察者在注視即便是相對簡單的刺激物時做出的感情或者回應來解釋審美活動。這個觀點吸引人之處在於，它似乎解釋了常被歸屬於（哪怕是）抽象的和非再現性的藝術情動特質，也解釋了我們對於陌生的面容甚或最空洞的漫畫所做出的表情反應。

　　說我們是根據自己的肌肉反應來編碼我們的同類，這也許會被看作是一個詩意的表述。不過它也能夠被賦予特定的意

80

義，用來預測我們所不能區分和記憶的人類面向——換言之，預測那些不能夠引發合適的移情性肌肉反應的面向。比如，宮布利希認為，這就是我們之所以能毫不猶豫地認出一些人，卻也許無法描述他們的眼睛顏色和鼻子形狀的原因所在。這個觀點也許蘊含了肌肉運動編碼解釋的一種非常強而有力的形式：被儲存的僅僅是肌肉運動的程式。但是很顯然這種強有力的形式既不可能依據先驗（a priori）的基礎來支持（也可參閱宮布利希的文論），也無法被有關臉部識別和表情識別的實驗結果所支持。

為了解答這個問題，心理學家調用了多種（效果不同的）技術手段進行研究，企圖確定用於某些心理過程的成像性質——或者，更確切地說，企圖釐清記憶儲存的維度。

正如我們看到的，內省式的討論通常不是非常有用，就如同成像的真實性不是來自於內省，這個問題關乎感知作用的一般條件。然而，我們已經研究出更客觀地對（我們所編碼和儲存的）資訊進行分類測量的技術，儘管這些測量手段通常並不與主體自身對成像強度等級的評估關聯得很好，但它們仍然具有自身的有效性。有三種一般化的方法已經被使用。第一種方法是要顯示，上文所說的資訊更適於透過某一種感官模態而不是另一種感官模態來獲得，例如，透過視覺呈現而不是聽覺呈現的形式。這種技術也許並不直接適用於我們正在討論的這種成像（imagery）。第二種方法是要顯示，主體能夠完成更適用於某一種感官模態而不是另一種感官模態的任務。例如，當我

們在螢幕上瞬間閃現一大批數字，然後請受試者憑藉記憶來念出那些斜對角的數字時，似乎更有可能的是，如果他的記憶結構是來自視覺會比來自口頭拼讀更容易做到。根據這第二種方法的邏輯，宮布利希有關我們不能記住某人眼睛顏色的觀點，為非視覺性儲存的確切存在提供了支持證據。將這種邏輯運用到移情理論的強力形式時，我們也許也會預期：在已經觀看過一些陌生人的圖像之後，當第一組被畫者在第二次出現時換上了不同於第一次的表情時，我們會沒有辦法從混入了其他陌生人的圖像中辨認出他們。然而事實上，我們其實能夠在這些情況下認出他們（Galper and Hochberg，已付梓），因此，想要堅守「我們僅僅根據表情——無論是肌肉性的或是別的方式——來編碼和儲存人物印象」這個理論並不容易。

第三種測量「成像」的方式是透過引入某種感官類型的干擾：如果我能夠透過視覺干擾而非聽覺干擾來打斷觀察者的活動，那麼此時所捲入的記憶機制在結構上便更傾向於視覺而非聽覺。我和科瓦爾（Kowal）已經開展了一個針對如以下假設的實驗，即表情是根據動覺的或肌肉性的運作被編碼的。我們最近為受試者展示了由單張臉組成的一組圖像，以每秒三幅的速率展現出它一系列不同的表情。受試者的任務是——透過指向同一張臉組成的該組靜止圖片——辨認這些表情出現的順序。由於（表情）序列發生地太快，受試者來不及在任何兩個展呈之間做出反應，為此，他必須將整個序列編碼並儲存，然後加以回顧，來確定表情發生的順序。因為有太多不同的表情被展

呈出來，讓受試者無法保存在他的暫存記憶中，故而他必須看好幾遍這些序列方能確保無誤。在觀看的其中一個環節裡，受試者被要求自己模仿出表情變化的快速序列；在這種情境下，他的動力運作和動覺成像也許讓人以為會干擾到他對那個面容序列的認知，會干擾到那些表情被肌肉編碼的程度。不幸的是，我們（的實驗）既演示不出對於受試者編碼這些表情會造成任何干擾，也演示不出對於受試者報告表情發生順序的能力會造成任何干擾。

針對移情理論強力形式的反對證據，無論如何發揮不了決定作用，但它的確也不能促使我們接受此理論。否則，強力形式上的移情理論可提供一套有關我們對面容如何反應的約束條件，以及一個能夠解釋任何畫像效果的選項清單。為了找到一個新基點來解釋我們如何感知和描繪面容，我們要重新檢視這個問題。

這個問題所要解釋的是，我們對面容所做的情動反應和表情反應，我們如何區分出不好的相似性與好的相似性，以及如何區分恆定性的面部結構和暫時的表情。移情理論最多能夠解釋我們為何對視覺圖形做出表情反應。如下所述，它非常接近於早期經驗主義者對深度感知（depth perception）所做的詮釋：因為，我們似乎沒有辦法完全根據圖形模式的屬性——我們稱之為「深度線索」——來解釋空間知覺；因為，空間的感知特性本身，似乎很顯然是以三維世界中形成的觸覺－動覺記憶為特徵，圖像的空間屬性被歸屬於假設由它們所喚起的觸覺－動

覺成像。出於非常相似的原因，移情理論提供了一種非常近似於面容感知的解釋。就像在深度線索的例子中那樣，邏輯和證據都無法令人信服。當我們檢試觀察者凝視肖像所可能調用的感知習慣時——這些習慣被捲入了主動觀看面容這個事項中，以便從中抽取出符合觀看者需要（用於預測他人的行為，或是引導自己的行為）的資訊——面容再現呈現的是另一種形式的特質。

在空間與客體感知的情況下，我們既有一條普遍規則來提示我們如何看待一幅圖像（例如，我們感知客體的空間布局，它的布局常能為人眼提供類似於圖像投射給眼睛的刺激），又有一兩個貌似可信的理論來解釋此一規則的起源。

在臉的圖像中有什麼是可再現的？首先，理所當然的是，如果我們認識被畫者，我們會以能夠辨別出這是他的肖像這種角度來詢問，這幅畫是否具有好的相似性。但是，即使我們面對的是一幅陌生人的肖像，它仍然能夠給我們一些資訊，就像當一幅畫中有一些我們實際上從來沒有看到過的特定場景時，我們依然能夠注意到這些資訊是否一致。其中的一些資訊是關於被畫者的身體特徵，例如頭部（作為一個半硬質的客體）的組態和顏色，又如關於性別、年齡、種族等資訊。有些是關於被畫者的臨場狀態，例如他的情緒化表情。還有些是關於他的性格。所有這些資訊如何能透過一組而且是同一組特徵再現出來？

當我首次提到我們能夠說出一幅圖像如何能再現的是一個

瞬間的表情變形還是一個恆定的面貌特徵，我注意到了允許我們將（一個表情）接受為恆定相貌的某些限制——例如，沒有人會將孟克（Munch）的〈吶喊〉（*The Shriek*）視為一張休憩中的面容。這一點在我們討論圖案（patterns）——其中必定會經常出現表情的變形——之時會變得更加重要。

短暫的表情與恆久的靜態相貌並不一定是反義詞。這並不是一個是非分明的事情，亦即我們看到的特徵，若不是被看作暫時的表情，就是被看作恆久性的常貌[8]，這個問題有部分可以透過細節分析解決。尤其當我們注意到面容特徵通常不是孤立地被看待，就像一個個單詞不是在脫離上下文被閱讀那樣，問題就縮小了。思考一下：一張嘴瞬間變寬很顯然是一個表情——即一個短暫的笑容。但是，一個變寬的嘴巴也能夠是一個被過分描繪了的變形，而不是成為一個固有的相貌特徵：例如，它也許是某人的一個特徵化姿態，顯示了他的和藹可親。當然，它也許當真是一個固有的自然外貌，而無關於一個瞬間的表情或穩定的準備就緒的神情（換言之，它也許為觀看者提

8 在圖2e中演示的深度線索提供了一個關於「臨時表情／天賦外貌」問題的富有吸引力的比喻。在深度線索的案例中，這些線索不能既是平面模式又有深度布局，這從某種意義上說是正確的：鐵路軌道不能既是平行的又是交合的。當然，在實際空間中，它們確非兩者兼得。鐵軌本身是平行的，然而它們在圖像中的投射影卻是交合的。從某種程度上說，這種排除性的物理配搭法則（physical coupling）確乎被映照在了感知經驗中：我們在任何時候都傾向於選擇其中一種方式，即要麼看到平面模式，要麼看到空間布局。但即使在這裡——正如我們在英文本頁58所看到的——我們仍是在以下一種意義上同時對兩者做出反應的，即對於繪畫中的深度線索的判斷通常是一種折衷。

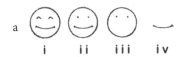

a

i　　ii　　iii　　iv

b

Sad
old
unlikeable

Unlikeable
ugly
unintelligent

Ugly
unlikeable
unintelligent

Gay
young

Likeable
good
beautiful

Beautiful
good
likeable

圖9

供了一個可用於識別被畫人的標籤，而不是一個關於他可能行為的信號）。

　　我們當真不能分開討論它們嗎？我不這樣認為。從生理上說，面部肌肉以粗略類似於表情的模式來運動，作為對簡單的神經分布的回應（Duchenne, 1986），臉部組織——透過其硬質的亞結構——的伸展和收縮為觀看者的眼睛提供了冗餘的資訊。例如，在一個簡單和真誠的笑容中，嘴角將會是拉開的，眼睛將會是「瞇起來的」（如圖9〔ai〕所示）。在一個主動模仿的笑容中，表演者會刺激神經、帶動肌肉以拉寬嘴角，在此過程中還會引發一系列微小得多的局部變形：例如，眼睛也許會保持不變（如圖9〔aii〕所示）。為了明辨這兩種狀態——它們在社交活動中具有不同的意義——觀看者必須學會注意嘴巴與眼睛之間的聯繫，將之視為區分二者的一個特徵；這看起來不會比學習口說音位時區分兩組不同的語音來得更難（如區分rattle和cattle）。9

一個瞬間的微笑會牽連到眼睛、臉頰、嘴巴，處於一種具有張力的模式而亟需迅速解除。這樣一張肖像似乎將捕捉到一個凝固的瞬間，而且也許還會告訴我們些許有關被畫者（他或者她）能夠保持那個人體動作的資訊。當然，一個人能夠用這個瞬間的表情來識別圖像本身，或識別該（微笑的）瞬間，但顯然他不能夠識別這個被畫者：它（瞬間的微笑）意味著自身的變化和消失。

另一方面，在延長的和習慣性的笑容中，張力必須被減小到最低程度（例如，眼睛也許是專注的或莊重的，但並不是瞇起來的），由此我們看到的是一個會維持一會兒的狀態。請注意，一幅圖像——除非它刻意表現瞬間的、非特徵性的本質——也許被視為被描客體或場景的典型狀態，以至於從統計學意義上說，這幅圖像不太可能是在一個不典型的時刻被繪製的。（正是出於類似的原因，好的持續性是一個強有力的、關於組織法則的決定性因素〔參閱英文本頁72〕）；這幅圖像於是允許我們去預測（也許並不正確）人的準備就緒狀態的性質。或者這幅圖像所顯示的面容有些局部變形，我們可以認為這是張流露著某種態度的臉，但是我們也許不知道這個行為會有什麼結果（就像在《喬康達》〔la Gioconda〕中那樣）。這兩個案例中

9　請注意，正是由於某些面部表情在神經分布上具有完全內在的（而且是與生俱來的）樸素性，才使得這些表情難於被模仿。也正是這「樸素性」使我們很容易擺出一副不會與自發表情相混淆的神態，也使判別「不真誠」變得容易——這是一種非常值得去探索的能力。

的肖像畫都或多或少具有某種明顯的「性格」（character）。這些「性格」有助於表露被畫者的身分，也可以幫助我們預測他的社交反應，以至於具有這些特徵的模示顯然就是習慣性的而非臨時性的表情。（許多習慣性的表情也許具有一些自我標識，可用以辨識其自身。）因而也就解決了如上所述的那個明顯的弔詭，即我們如何能判斷陌生人的肖像畫是否捕捉了被畫者的性格；至於我們會把某個給定的特徵當成表情的扭曲還是相對恆久的特徵，答案或許是：「兩者皆可」。

在我們論及最後一個案例——不正常的外貌特徵（它與暫時的表情或習慣性的神態相對立）——之前，還有兩個關於「性格」的刺激物的問題需要考慮：其一，我們能否對涉及多個（而非一個）不同特徵的「高階變數」（Gibson, 1950; 1960; 1966）——例如，張開的嘴唇，輕微縮進的嘴角，沒有皺紋的眼睛——做出反應？（例如：「平靜的親切狀態」）如果能，則有其二，我們為什麼這樣做？

關於我們能否對（高階變數）做出反應，答案似乎是一個有條件的「是」，這條件便是：對多個特徵做出反應所需的時間會比面對單個特徵要長。如果要問哪些特徵能夠反映一個陌生的被畫者的年齡，那麼我們會說：看他的頭髮是否過早花白，看他的臉上是否過早長出了皺紋，或者，他的臉頰是否已明顯凹陷，等等。儘管單看的話，上述任何一種線索都不足以定義被畫者的年齡，但是我們仍然能夠很好地對被畫者的年齡進行評等，並能認出被畫者是我們在另外一幅肖像中看到過的

人物。正如宮布利希在本書中指出的那樣，這個問題似乎非常接近於另一個問題，即表情是如何被感知的，而且，這兩個問題的答案在我看來是相同的：我們已經懂得，反映年齡的局部特徵和高階（變數）特徵對所有男人（以及沒有裝飾的女人）來說都是通用的，而且還有些自然的外貌特徵，它們通常既不會隨著年齡段的遷移而變化，也不會隨著表情的轉換而變化。

這裡有一個需要被附加的條件：存在於我上文提出的「高階」特徵與「局部」特徵之間的差異，是基於一個給定的刺激物特徵能否在一次掃視中被觀察到，如果是，它就是局部特徵（例如，它也許是在單次掃視中全部落入視網膜中央凹陷區域的一種簡潔的模式，或者是一個即便有很多部分落入周邊視域但也足以被大致辨認的模式）；或者相反，它也許要求多次掃視才能體驗出刺激物的特徵化模式（例如，嘴角、臉頰、睫毛），那麼它就是一個高階特徵，將因此而需要花費更長的時間掌握（且每次掃視至少需持續250毫秒），而且還要有能力對多次掃視之間廣泛分布的模式進行編碼、預測、儲存（參閱英文本頁68）。

下一個需要考慮的問題是，我們為什麼會對有關被畫者暫時的、習慣性的、恆久性的特徵等線索做出反應？

短暫的情感表達——有一些是更為延伸性的神態，例如警覺——伴隨物種（起源）而久已存在。它們也許早在當前靈巧的人類語言得以發展之前就已經作為信號，當一個行為者發出這些信號，便要求得到關注和回應（例如警覺、攻擊、戰鬥、

交配等）。假設支配人類面部（和身體）行為的神經機制是作為「信號」發給群體中其他成員的，那麼似乎很有可能人類很快就學會了某些局部姿勢，以幫助我們進行較不帶情緒的交流。理解話語（就像閱讀）也許對一個人的預測和期待提出了非常高的要求，說話者的姿態將有助於減少聆聽者在理解一個口頭資訊時的不確定性，或者在理解說話者意圖的一般特徵時（野蠻、關注、親切、恭敬等等）的不確定性。社會交往中的這種差異性特徵必須被習得，就如同聆聽者必須學習語音以便將一個字與另一個字區別開來。這不僅對於預測語言資訊本身而言是正確的，而且在駕馭複雜而雅致的「互動儀式」——「社交接觸」正是透過這些儀式得以形成和保持的——也是適用的（Goffman, 1967）。

以下兩點需要牢記：其一是關於以下事實，即洞察包含「高階變數」的表情需要花費較多的時間（需要多次注視），其二是關於以下主張，即透過塑造參與者的期待，面部表情作為信號引導著社會互動（以及主動聆聽）。於是我們也可以期待：一般來說，對於包含「高階變數」的表情而言，哪怕只有一個局部作為信號出現，都將會對觀看者形成某種表情效應：例如，一個變寬的嘴巴，即使沒有來自眼部表情的確證，也將會被設想為笑容的一個假定成分（如圖 9a〔ii〕所示）。局部線索（即出自於靜態觀看時所通常會具有的那些特徵）就像單詞中的開頭音節：它們有可能被隨後的事件所否定或肯定，但與此同時它們可能已經影響了觀看者的期待。由此將引出我們對最

後一個案例的關注——變異的面部特徵。

　　嘴巴寬大的人具備了一個微笑的局部特徵——但是它僅僅是一個特徵，其他支撐性線索很可能不會出現（換言之，雖然不太可能：某個人在靜態時也會碰巧眼睛瞇起來，如同在一個真誠的笑容中所自然會有的神態）。如果面部的剩餘部分僅僅是中性的（圖9a〔ii〕，沒有實際上否定笑容，那麼這個面容或許將會被編碼為一個具有微笑的神態。在認識被畫者很久之後，我應該能夠辨認那些具體的和與眾不同的神態信號，它們能夠讓我去否認由他的寬嘴所（虛假地）標示出的神態信號。否則，寬嘴將會影響到我對他的期待。當然，一個人的天賦外貌確實影響我們對他的表情判斷，哪怕（或者尤其）我們不能精確地說出他靜態時是什麼樣子。有大量實驗證據表明：即便是完全的陌生人也會顯示出可辨認的性格特徵——即使我們看到的是他們「休憩」時的特徵（如果這些特徵充分體現了被畫者活著時的休憩狀態的話）。因而當受試者被要求根據陌生人的照片來評估他們的特徵和個性（參閱Secord, 1958），以及讓根據包含於簡單社交情境中的模糊表述來決定一個人想要表達什麼的時候，在大多數受試者得出的結論中具有大量的一致性（Hochberg and Galper的研究，正在籌備出版）。

　　此處我的論證非常接近我先前在解釋輪廓畫和格式塔「組織原則」時（也就是說，當我們對視域進行取樣時，線條可以作為線索來幫助我們找到我們所希望看到的客體的邊緣），以及解釋閱讀過程時（例如，我們在一次定位中所瞥見的字母和

單詞形式可以作為線索幫助我們預測接下來的文本會是什麼）
所說的觀點。我現在的提議是，一個人的表情特徵可作為信號
來預告這個人接下來會做什麼（Hochberg, 1964），因而也可以從
根本上幫助觀察者減少有關他人接下來會說什麼或者會做什麼
的不確定性。如果有一個局部特徵現形，且這個特徵是作為共
通附屬語言的諸多伴隨姿態之一，而且如果它沒有被其餘的特
徵所否證，那麼它將喚起觀察者一方的「表情期待」。沒有體
現在表情變形中的那些特徵（例如，一個高額頭）也許也會因
為以下兩種理由而具備引發情動的含義：其一，它們也許呈現
出一種在某些表情性變形中也會體現的聯繫（例如，揚起的眉
毛）；或是其二，它們也許偏離了某種既有良好模式導向的範
式──這模式帶有一套專屬於自己的期待（例如，變得孩子氣）。

　　由此我們能夠解釋以下一個事實：面容──即使是休憩狀
態──對觀察者具有表情效力，我們甚至不必參照移情理論就
可以對此做出解釋。此外，即使是孤立的線條通常也會與某些
表情神態共用一些形態特徵，只要觀察者將它們接納為表情特
徵。尤其當我們沒辦法檢測（一個並不存在的）面部的其他特
徵時更是如此（如圖 9a〔iv〕所示）。因而這是漫畫的一種力量：
透過去除非肯定性的特徵，它能夠將被畫者的寬嘴巴表現為一
個表情神態──這是一個特徵，一個任何人都能辨別出來的特
徵──而不是一個（或許實際上其實是的）天賦的外貌特徵。

　　在上文的解釋中我們假定，一幅漫畫中的線條和圖形具有
某種（表情）效應，因為它們被編碼的方式與我們在人際交往

中必須關注的表情姿態所被編碼的方式相同。因而，從需要被「習得」的意義上說，卡通圖像學的符號並不是任意的，要習得這些符號，就必須去體驗藝術家常用的表情元素。儘管我們沒有針對這個問題做過研究，而事實上也的確有一些連環漫畫——起碼就某些最低限度的內容而言——能夠在沒有具體指導的情況下被人理解：即使是沒有受過教育的孩子也能夠辨認出（並陶醉於）卡通畫和連環畫。[10] 然而，從以下意義上說，絕大多數的卡通畫是「錯誤」的，因為它們沒有產生諸如客觀實體投射給人眼的那種光線。被製作出來的漫畫米老鼠有什麼特徵與一隻真老鼠的特徵相符？或者與一個人物的特徵相符？不過儘管如此，米老鼠的外貌和表情所被編碼與儲存的方式，必須在某種程度上與一隻真老鼠——以及一個人（在外貌和表情上）被儲存的方式相同。由於這些相似性不大可能僅僅是受教育的結果——即教導我們去把同樣的口頭名稱應用到兩套不同的圖形上去（例如，運用到漫畫的特徵以及漫畫所再現的客體特徵上去）——故而我們從漫畫中學到的東西將會幫助我們去理解面容本身是如何被感知的。

90　　　有一個辦法也許能讓我們發現漫畫的特徵，那就是，透過宮布利希所說的「特普福定律」：在描繪面容時設定系統化的

10 我們不知道辨認卡通畫這種能力需要有多少（以及何種）圖像教育來做支撐，但其中顯然不涉及成年人在學習新語言時的各種配對聯繫（例如：英語的man相當於法語的l'homme）；此外，正如我們看到的，正常感知中的某些特徵也必須被卡通認知所碰觸到。

變數，並發現它們對觀看者的效應。這方面的某些工作已經完成，其中大多數是利用使用諸如圖9b那樣的非常簡略的圖畫來實現的（Brunswik and Reiter, 1937; Brook and Hochberg, 1960）。受試者似乎對此類圖像所關乎的心境、年齡、美麗、智慧等資訊表示認同；當刺激物的模式發生變化，受試者對各組——或者「各套」——特徵的判斷也會相應地發生變化：嘴巴偏高的圖畫被判斷為快樂的、年輕的、無知的，以及精力不充沛的（Brunswik and Reiter, 1937; Samuel, 1939）。確有理由可以懷疑：如此簡單的繪畫是否真能被看作一套面容漫畫，此外，如此研究的結果是否適用於更複雜和更真實的繪畫和照片（Samuels, 1939），不過這個麻煩對於任何經驗式的探究而言都會存在，而且，似乎足夠明確的是，富有成效的研究有可能正是伴隨著這些工具的。

據我所知，關於人物漫畫與逼真的肖像及照片哪個更容易理解的問題尚未有任何研究，但是，似乎很有可能的是，認出好的漫畫比認出未經歪曲的圖像要快。除了里安和施瓦茨在實驗中引證的因素以外，還有三個理由可以解釋為什麼漫畫有時比照片更有效應，這三個理由尤其適用於人物漫畫。

漫畫使一種更為簡潔的視覺語彙成為可能，我們首先要注意到這一點。也就是說，漫畫是用相對小數目的特徵來再現豐富得多的各類面容。（別忘了我們使用的是「特徵」〔feature〕一詞的通義，也就是同樣可應用於文本、演講、各類客體的那種一般意義，而不是狹義地意指解剖學意義上的面容局部特質

——此術語常會引發這種暗示）。致使相對小群組的特徵便已
足夠的三個理由分別如下：

其一，儘管人臉相貌在解剖學意義上的各局部（以各種方
式、各種程度而）彼此區別，但是其中某些差異在效果上是難
於被感知到的。

其二，比上述事實——面容差異的某些方面有時難以被感
知——更重要的是，**我們無需注意到使面容相互差異的所有方
式才能區辨出不同的面容**。對於任何一組面孔，如果我們想又
快又準地辨認出其中每一張面容，那麼我們識別單張面容所必
須具備的那套特徵，也許在數量上會明顯少於實際上使一個人
區別於另一個人的那套特徵。換言之，存在於任何一組人物之
間的差異，或許——就該術語的技術層面而言——是冗餘性
的（Garner, 1962）。因此觀看者只需要辨別常被使用的面容群體
（例如，州長、舞臺名人、一組特定連環畫中的角色陣容），對
於這項任務來說，一小撮視覺語彙就已足夠。這表明，迦納
（Garner）及其同事所證明的東西對於抽象圖形的辨視和儲存而
言是正確的（1963, 1966）：一個特定刺激物的諸種性質（和可辨
識性）取決於觀看者將之歸屬於的那一整套刺激物。（我相信
這也適用於「審美價值」所通常意味的東西，但這應當是在另
外的時間討論的另一個故事。）把這個論點圖示出來便是：一
個眼罩僅能在「政客」語境中讓人辨別出莫舍・戴楊；在少兒
故事中，眼罩也許象徵著老皮尤（Old Pew）；但在一個海盜團
夥中，眼罩作為一個符號不足以辨認出任何人。

其三，最後，我們已經看到，出現於圖像中的不一致性會被容忍，而這在物理現實中完全是不可能的，這意味著漫畫家可以自由選擇「特徵」，由此，每一個特徵都接近於它的經典形式（也就是說，每一個特徵都近似於我們記憶中的那個形式），進而，由這些特徵加以組合而形成的「模式圖形」也接近於它的經典形式——即使從某個單一的觀察點來看，以這種方式繪製的任何一張面容都不曾以這種方式被看到過。

以上這些因素共同導致了漫畫比逼真的肖像照圖像（它可以為人眼投射出類似於真人投射出的刺激）更容易被理解的事實。另外，如果某人的天賦外貌中的一個「意外」特徵（該特徵可以使他迅速被辨認出來）能夠以一種流露著表情神態——這個神態反過來又能貼切於我們為這個人物所構想的語境（參閱Gombrich, 1956, p.344）——的方式被再現出來，那麼很有可能的是，漫畫能夠改變我們對此人的態度。由此，就如同研究達文西的深度線索是我們對空間感知進行研究的核心，研究漫畫的性質，則是研究我們如何感知和思考人物這個任務的核心。

6・總結

從最簡單的意義上說，「再現」一個客體，可以透過將其置換為另一個能夠為觀看者眼睛投射出相同光線模式的客體替代。這裡所涉及的主要是幾何學問題，達文西的處方正在於這一點。但是，我們為何將圖像看作是再現性的場景而不是有圖案的帆布，還有，為何在場景和肖像畫中，我們不但會容忍而

且還要求其在投射信實度方面的大幅度「變形」或偏離——這裡所涉及的主要是心理學問題，常用於說明「圖像性語言」的符號性和任意性性質。然而，即便是我們對一張靜態圖像的感知，也會需要將一定時間跨度內的多次連續掃視加以整合（正如當我們閱讀文本或觀看蒙太奇動畫那樣），因而，靜態圖像感知主要是由回憶和期待所構成，這些回憶和期待所反映出它們與世界以及與隨後掃視到的信號之間，產生了一種更為快速與親密的相互作用，遠比「符號」概念所意味的互動關係要快速和親密得多。圖像性再現的基本特徵——它們完全是習得的，而非天生的——不是透過藝術家任意自主設計的慣例，而很可能是透過與世界自身進行交往逐漸習得的。

參考文獻

Arnheim, R. *Toward A Psychology of Art*. Los Angeles: University of California Press, 1966.

——. *Visual Thinking*. Los Angeles: University of California Press, 1969.

Attneave, F., and Frost, R."The Discrimination of Perceived Tridimensional Orientation by Minimum Criteria". *Perception and Psychophysics* 6（1969）: 391-96.

Brentano, F. *Psychologie von Empirischen Standpunkt*. Leipzig: Felix Meiner, 1924-25.

Brooks, V. An Exploratory Comparison of Some Measures of Attention. Master Thesis, Cornell University. 1966.

Brooks, V. and Hochberg, J. "A Psychological Study of 'Cuteness'". *Perceptual and Motor Skills* II（1960）: 205.

Bruner, J. S. "On Perceptual Readiness". *Psychological Review* 64（1957）: 123-52.

Brunswik, E. *Perception and the Representative Design of Psychological Experiments*. Los Angeles: University of California Press, 1956.

Brunswik, E. and Reiter, L."Eindrucks Charaktere Schematisierter Gesichter". *Zeitschrift f. Psychol.* 142（1937）: 67-134.

Buswell, G. T. *How People Look at Pictures*. Chicago: University of Chicago Press, 1935.

Duchenne, G. *Mécanisme de las Psysinomie Humaine*. Paris: Ballière et Fils, 1876.

Epstein, W., Park, J., and Casey, A."The Current Status of the Sizedistance Hypothesis". *Psychological Bulletin* 58（1961）: 491-514.

Escher, M. *The Graphic Works of M. C. Escher*, New York: Duell, Sloan and Pearce, 1961.

Galper, R. E., and Hochberg, J. "Recognition memory for photographs of faces". *American Journal of Psychology*. Vol. 84, No. 3（Sep., 1971）, pp. 351-354.

Garner, W. R. *Uncertainty and structure as psychological concepts*. New York: Wiley, 1962.

——. "To perceive is to know". *American Psychology* 21（1966）: 11-18.

Garner, W. R. and Clement, D. E."Goodness of pattern and pattern uncertainty". *J. verb. Learn. Verb. Behav.* 2（1963）: 44 6-52.

Gibson, E. J. *Principles of Perceptual Learning and Development*. New York: Appleton-Century-Crofts, 1969.

Gibson, E. J.; Osser, H.; Schiff, W.; and Smith, J. *Cooperative Research Project No. 639*. U.S. Office of Eduction.

Gibson, J. "A Theory of Pictorial Perception". *Audio-visual Communications Review*

I（1954）: 3-23.

———. *The Perception of the Visual World*. New York: Houghton Mifflin Co., 1966.

———."Picture, Perspective and Perception".*Daedalus* 89（Winter 1960）: 216-27.

———. *The Senses Considered as Perceptual Systems*. Boston: Houghton Mifflin Co., 1966.

Goffman, E. *Interaction Ritual*. Garden City: Anchor, 1967.

Gombrich, E. H. *Art and Illusion*. Princeton: Princeton University Press, 1956.

———."The 'What' and the 'How': Perspective Representation and the Phenomenal World". In *Logic and Art, Essays in Honor of Nelson Goodman*, ed. Richard Rudner and Israel Scheffler. Indianapolis and New York: 1972. Pp. 129-49.

Goodman, N. *Languages of Art: An approach to a theory of symbols*. Indianapolis, Ind, : The Bobbs-Merrill Co., Inc., 1968.

Hebb, D. *The Organization of Behavior*. New York: Wiley, 1949.

Hochberg, J. "Attention, Organization and Consciousness", In *Attention: Contemporary Theory and Analysis*, ed. D. I. Mostofsky. New York: Appleton-Century-Crofts, 1970.

———. *Perception*. New York: Prentice-Hall, 1964.

———."In the Mind's Eye". In *Contemporary Theory and research in Visual Perception*, ed. R. H. Haber. New York: Holt, Rinehart and Winston, 1968.

———."Nativism and empiricism in Perception". In *Psychology in the Making*, ed. Postman. New York: Knopf, 1962.

———."The Psychology of Pictorial Perception". *Audio-Visual Communications Review*, 10-5（1962）.

Hochberg. J. and Brooks, V. "The Psychophysics of Form: Reversibleperspective Drawings of Spatial Objects". *American Journal of Psychology* 73（1960）: 33-54.

———. "Pictorial recognition as an unlearned ability: A Study of one child's performance". *American Journal of Psychology* 75（1962）: 624-28.

Hochberg. J. and Galper, R. E. *Attribution of intention as a function of physiognomy*. In preparation.

Lashley, K. S. "The Problem of serial order in behavior". In *Cerebral mechanisms in Behavior*, The Hixon Symposium, ed. Lloyd A. Jeffress. New YorkL Wiley, 1956.

Metzger, W. *Gesetze des Sehens*. FrankfurtL Waldemar Kramer, 1953.

Miller, G. A., Galanter, E. and Pribram, K. *Plans and the Structure of Behavior*, New York: Wiley & Sons, 1965.

Pirenne, M. H. *Optics, Painting and Photography*. London: Cambridge University Press, 1970.

Pollack, I., and Spencer. "Subjective Pictorial Information and visual search". *Perception and Psychophysics*, 3（1-B）（1968）: 41-44.

Riggs, L. A. "Visual Acuity". In *Vision and Visual Perception*, ed. C. H. Graham. New York: Wiley & Sons, 1965.

Ryan, I. and Schwartz, C. "Speed of Perception as a Function of Mode of Representation". *American Journal of Psychology* 69（1956）: 60-69.

Samuels, F. "Judgment of Faces". *Character and Personality* 8（1939）: 18-27.

Secord, P. F. "Facial features and inference processes in interpersonal perception". In *Person Perception and Interpersonal Behavio*, ed. R. Tagiuri and L., Petrullo. California: Stanford University Press, 1958.

Tylor, J. *Design and Expression In the Visual Arts*. New York: Dover, 1964.

Tolman, E. C. *Purposive Behavior in Animals and Men*. New York: Century, 1932.

I　本文的撰寫得到了「國家兒童保健與人類發育中心」（NICHHD）的獎助支持，專案編號：5-R01-HD04213。

圖像如何再現？

麥克斯·布萊克

How do pictures represent?
Max Black

一些問題。牆上有一幅畫：上面簡單畫了一匹賽馬或者別95
的什麼，背景是櫸木一樣的樹，有個馬夫或其他什麼人正在勞
動，近景處放了一隻水桶。這些東西都在這個圖像裡，我們都
能在這幅畫中看見所有東西（甚至還能看到更多），確切無疑。
然而，是什麼讓這幅畫成為由一匹馬、一些樹、一個人組成
的一個圖像呢？更寬泛地說，是什麼讓那些「自然主義」（natu-
ralistic）的繪畫或照片成了對其主題的再現呢？此外，當我們說
到地圖、圖表或模型等「慣常的」（conventional）再現時，情況
會有多少改變呢——如果確實有的話？「慣例」（convention）或
者「詮釋」（interpretation）究竟能在多大程度上幫助形構「再現」
與（被再現的）「主題」之間的聯繫呢？

這些都是我關心的問題（儘管這篇論文並沒有全部論及），
我更希望能說清這些問題本身，而不指望找到一些可接受的答

案。這些詰問的困難點主要源自於我們對「再現」（representation）、「主題」、「慣例」這類詞語的認識太過模糊。這些詞語總是想當然地浮現在心智中，想要避免碰觸它們，又會令人厭煩地轉述它們。

初始的疑慮。這些含糊和困惑的問題值得我們費心嗎？抑或只是哲學家多情自擾的症候、而對別人來說卻不成問題？不過話又說回來，令哲學家心癢的東西是會「傳染」的，即便是普通人也難逃此症。更加煩人的是，那些最有道理的答案也承認擺在自己面前的可能是死路一條，而且要招來致命的攻擊。不過，有些答案儘管偏頗，卻也能為以下各種論題——例如感知、認知、符號系統的結構、思維與感受的關係、視覺藝術的審美——帶來一些推論成果。若能理解是什麼理由導致有關「再現」的問題產生了極度分歧的意見，那麼對於一項被告誡為費勁且又乏味的研究來說，也算是充分的獎賞了。

一些工作用的定義。當一幅繪畫——或別的視覺性再現物，例如一張照片——是一幅對於某事物（something，簡稱S）的繪畫（painting，簡稱P）時，我會說：P描繪了S；或者說，P處在一種針對於S的描繪關係中。然而，這裡存在著誤解的可能性。

假設P顯示了華盛頓正在橫渡德拉瓦河。那麼P與華盛頓1776年橫渡德拉瓦河這個現實事件有所關聯，以這種方式，P可被判定為一幅針對那個歷史片段的或多或少具有些信實性（也可以說，或多或少具有些誤差）的畫作。我不想將那個

歷史事件看作主題S（subject）（如同我上文所引介）的一個特
例。我們再來考慮一個不同於此的對比情況，一幅顯示希特勒
1950年橫渡哈德遜河的繪畫：這裡沒有可為這幅畫的信實性
做擔保的現實事件；然而我們卻仍然想說，這幅畫有一個描繪
的「主題」。

我們不妨將華盛頓橫渡德拉瓦河稱作這幅畫所參照的原初
場景（original scene）；為了精確起見，我們要說，這幅畫不是僅
僅描繪（depicts）了該場景，而且是肖寫（portrays）了該場景。
於是那幅想像中希特勒橫渡哈德遜河的繪畫將沒有被它描繪的
「原初場景」；但是它也許會被說成展現（display）了一個特定主
題。由此，「肖寫」和「展現」將被視為「描繪」的兩種特例。

被展現的主題也許可被設想為視覺性再現的「內容」（con-
tent）。[1] 通常我將在下文中只考慮「展現」這層特定意義上的「描
繪」，與此相應，我也更關心作為一幅畫的「內容」而非「原
初場景」的那種「主題」。在語境適合且沒有附加說明的情況
下，讀者可以將後文中的「描繪」和「展現」視為同義。

需要讀者擔待的是，我並未在最初承諾，在「主題」和「原
初場景」之間總是存在不可化約的差異。不過更為重要的是，
我沒有承諾——當我論及P和S之間的關係時也許會誤導性地

97

1　此處可用與語言描述有關之「意義與指稱」的差異來做個淺顯類比。以語言的
　　描述來說，假如有所謂「原初場景」，對應的會是描述所指稱的某一實體或事
　　件。至於繪畫所展現的主題，則可類比於描述的意義或內涵，不論該描述是否
　　指稱任何現實中的實體或事件，都會有其附生的意義。

暗示——「主題」S是作為一個自足而獨立的實體存在。這一點與以下一條聲明共同有效,即迄今為止每當我說「主題展現」(displaying-S)時,可能都是要將這個詞整個看成「謂語」(predicate),其中不牽涉「主題(S)是否真的存在」這樣的邏輯蘊含。因此,當我說「主題描繪」(dispicting-S)時,其中的「主題」(S)可能只是「意向上」而非「外延」意義上的出現。

尋找一些判準。面對我們的問題列表,一位有雄心的研究者也許寄望於發現一種針對於「展現」或「主題展現」此概念的分析性定義,也就是說,要找到一些具有以下結構的公式:

P displays S if and only if R
如果滿足R(某種條件),而且是只有當滿足R時,
P(一幅畫)才能展現S(主題)

相比於「展現」這個較為籠統的詞語而言,此處的「條件」(R)可以被置換為更細緻更明確的表達(無論我們用它來指代什麼)。於是,R就構成了P展現S的「必要」而且「充分」的條件。

指望找到一套能滿足這個模式的充分且必要條件也許是不切實際。但是,我們並不需要承諾這樣一個目標,因為,只要我們能把「必要條件」離析出來,那麼對這個目標而言就已經很有啟發了。一個更審慎卻也很難企及的目標是,為「展現主題」(displays-S)此運算式羅列出一些表達應用的判準,也就

是說，針對某些給定的實例，說出有利於或有礙於其適用性的
條件——其中只涉及「展現」這一層含義而不涉及更多。此類
判準既不需要一成不變地相關，也不需要普遍地相關，而只要
確保當說到「某某顯示了某某」或「某某展現了某某」時說得
通即可：應用的判準或許會在一些系統性的、可描述的方式上
因案例的不同而不同。這樣一個目標因而只能局部地但也是明
晰地探察「描繪」及其同源詞的應用模式，而不能給出一個正
式的定義。[2] 然而，儘管以上所說就是我的研究提綱，但我會首
先開展以下計畫，即先要對「展現」所需具備的若干「疑似性
必要條件」進行逐一檢視。只有當我們確信了所有候選條件都
不能單獨作為我們所要探察的目標分析時（甚至當它們合起來
也不能），我才能繼續論述一個更有彈性的答案。

　　儘管已有上述限定，但那些被維根斯坦（Wittgenstein）對
基礎概念進行的平行研究所影響的信徒，也許仍然會將我們的
研究計畫視為應受譴責、不切實際的妄想，並幸災樂禍地想要
看到，這種「用法模式」有太多盤根錯節而不能被約簡為任何
公式。如果回想一下語言那無可懷疑又重要的「創造力」，就
可以對上文的悲觀主義予以反駁，借助於語言，我們可以——
甚至當某些畫被聲稱為是以新的、不常見的、晦澀的風格畫成
時也依然可以——理解所謂「P是對S的繪畫」這樣一種運算

2　不同觀點可參見對「原因的概念」（the concept of cause）的相應分析，依我看
　　來最趨近的，是對意義變異性做相似的映現，奠基在該變異性下所展示出的相
　　關應用判準。

式是什麼意思。我們認為自己理解在這種語境下說的是什麼，這強有力地表明：存在著一種亟待被揭示的應用模式。即便這是一種錯覺，那也是一種需要被解釋清楚的錯覺。

　　一種原則性的反對意見。對「展現」的應用判準進行分析，這項研究自然地教人想起那些中途失敗的、想要為「話語意義」（verbal meaning）提供局部分析或整體分析的艱苦努力。實際上，存在於這兩項研究之間的關係不僅僅是類比性的相似。作為對上文那些我們提出之公式的回應，我們能夠正當地說，一個話語文本（verbal text）是對一些場景、情境、事態的描述和再現——透過呈現該文本的「內容」，而且這些「內容」有可能對應於一些驗證的事實（類比於我們說的「原初場景」）。這些問題引發了看似與圖像性再現（這是我所要重點討論的）的某些問題相平行的另一些問題。事實上，有些著述者確曾嘗試將後者的問題援引到前者中，即從言辭語意學領域中援引相關解釋和分析性概念。

　　現在，還有什麼好的理由讓我們認為，尋找話語意義的概念地圖是註定會失敗的嗎？晚期的約翰・奧斯丁（John Austin）似乎有一些這樣的思考（參閱 Austin, 1961），不過由於種種原因，這些思索似乎沒有以出版物的形式加以討論。

　　奧斯丁比較了以下兩種追尋——針對特定語詞或表達的意義研究，以及沒有針對性的一般性意義研究（他認為後者是不合理的）。他提醒我們，當我們能夠針對被提問的語詞或表達來「解釋其語法」並「演示其語意」，或者，當我們能夠陳述

99

這個表達所需受到的語法限制，以及它與非語詞性客體及所宜情境之間的明示性（或近乎明示性）關係時，那麼上述第一種問題就會得到解答。不過，奧斯丁由此反對地說，被假設為更具普遍的問題如「什麼是普遍意義上的語詞意義？」其實是一個偽問題。「我只能夠回答諸如『什麼是x的意義？』這種問題」，而作為前提，你所提問的x必須是一個特定的詞語。這類被假設為一般意義上的問題，其實只是經常在哲學領域中生成的偽問題。我們可以將它稱為一種謬誤，是對「沒有特指事物」（nothing-in-particular）的追問，「沒有特指事物」只是普通人對之譴責的說法，哲學家自鳴得意地稱之為「普遍化」（generalizing）並予以嚴肅對待（引自奧斯丁著作頁25）。

如果奧斯丁是對的，類似的謬誤將會「感染」到我們正在談論的主要問題，即說「P是對S的繪畫」到底意味著什麼？因為，我們沒有討論任何一幅給定的圖畫，而是談論沒有特指的繪畫。據我所能夠做到的推測，奧斯丁似乎認為那個遭到反駁了的一般性提問——一個語詞有什麼普遍性的意義——應該被看作是對一種「單一意義」（a single meaning）的探尋，所有語詞都有其單一意義。同樣，如果奧斯丁是正確的，那我們關心的問題就將是一個試圖為所有繪畫尋找一個「單一主題」的謬論。這樣想來，這個問題當真就是荒謬的，而不只是貌似荒謬、令人困惑而已。

然而，有趣的是，就在奧斯丁剛剛反駁過有關意義的「普遍性提問」之後，他又承認了另一個普遍化問題——「一個數

字的『平方根』是什麼意思」具有合理性，這裡所說的「一個數字」是指任何數字，而不是某個特定的數字。但是，如果尋找一個「平方根」的定義這種提問法是合理的，那為何我們不能把針對「意義」的「普遍性提問」看作尋找「意義」的一個定義——或者至少是與定義有些相關——的合法方式？

奧斯丁之所以對這兩種情況做了區分，其理由顯然在於，他確信（對此我也同意）「『p的意義』不是一個針對任何實體的確定性描述」（奧斯丁著作頁26），而「n的平方根」卻恰是如此（在這種情況下，變數被一個定量所替代）。我看不出為何由此會造成重大差異。尋求一種針對「展現主題」（displaying S）的分析，並非就是要假設所有繪畫無差別地展現了某個實體的存在，如果真這麼認為，那就太天真了。但是，承認這一點並不意味著，反駁探尋普遍判準的任何努力都是荒謬的。然而，非常奇怪的是，在奧斯丁對描述意義概念的那種「普遍化」做法做了有力反駁之後，他接下來卻賦予這同一項任務以一種可被接受的感覺——透過將這項任務看成是在努力回答以下一個問題，即「當說到『x的意義（針對一個語詞）』這種說法時，有什麼意義？」。對我們來說，相應的問題也許是，「當我們說到『主題展現』這種說法時，是什麼意義？」。於是我們能夠像奧斯丁建議的繼續探查上面這個表達法的「語意」和「語法」，而不必承諾那令人質疑的實體是否真的存在，也不必擔心這項研究被假定的那種荒謬性。或許我們的目標最終會被證明是不可企及的，就讓我們繼續看下去。

照片如何進行描繪？接下來我將花點時間考慮，當基本問題——「描繪的性質」（the nature of depiction）——被應用於「照片」（photographs）這個特殊案例時採取的形式。因為，如果是任何圖像（pictures）都與其所「展現」或「背寫」的主題有一些「自然」聯繫的話，那麼，未經修飾的「照片」應該是首選的例子。可以肯定，在照片裡我們能夠辨認出忠實的「拷貝」這個理念底層的複雜性，無論是怎樣的複雜性。由於照片也能在小範圍內反映出生產者的「表現」意圖，故而我們應該能夠擱置與視覺藝術的表現性方面相聯繫的思慮（當然，無可否認，視覺藝術在其他語境下可能至關重要）。

那麼，對於一張給定的照片而言，我們憑什麼說這是一張表現某個特定主題（S）的照片（P）？這裡有一張標籤上印有「威斯敏斯特修道院」（Westminster Abbey）的圖像明信片。我們憑什麼可以（justifies）又憑什麼能夠（enables）說：這就是坐落於倫敦的某個著名建築物的照片——或者，至少對那些從未聽說過該修道院的人來說，這只是一個具有某些呈現的特徵（雙塔狀，正面有裝飾等等）的某座建築的一張照片？[3]

訴諸「因果經歷」。第一個答案是根據（相機最先對準的）「原初場景」和「照片」（它作為結果位於整個序列的末端）之間的特定因果序列，來分析那種被認定了的描繪關係。這張照片 P——一種特定的閃亮的紙，顯示著明暗光點的分布——來

101

3 我刻意暫時忽略先前說明的「被展現的主題」與「被背寫的主題」之間的差異。因為若要同時做此區分，可能會干擾現在正在討論的第一個答案的合理性。

自於一台在某個場合鏡頭對準了威斯敏斯特修道院的照相機，因此使得某一束光線落到了一捲感光膠片上，接著經過各種化學和光學過程（顯影和轉印），以至於這個客體——也就是我們手上的照片——最終產生了。簡而言之，這個再現性媒介P的成因論會為我們提供我們想要的答案。

如果將上文的因果敘述化約為精要，我們可以得到以下解釋：如果說P肖寫了S，那麼這是憑藉以下的事實：S是P在生成過程中的一個顯著「成因」（cause-factor）；如果說P展現了S^1，則是憑藉以下事實：S滿足了也許可被添加成為「S^1」（一座包含雙塔等等的建築物）的那種描述。從這個觀點看，P也許可被當成是S的一個「影蹤」（trace）[4]，對P的闡釋就是要推導出一個特定因果序列上較早出現的環節。

接受這個解釋會立即遭遇到一個障礙，那就是「被肖寫的主題」（S）以及（從它抽象出來的那個）「被展現的主題」（S^1）都很難明確化。在從P到推導至它的原初生成情境的過程中，會產生若干不能被算作「主題」——不論就這個詞的哪一層意義而言——成分的事實：例如照相機的聚焦光圈，它與最近位置上凸顯的物理客體的距離，或許還有曝光時間等等。所以這裡必須要進行選擇，從基於P的物理特徵的一套可能性推論中

102

4 「倘若我們把影像視為影蹤，不論是自然或人為的影蹤，應當會有幫助。畢竟一張攝影照片，無非正是這樣一種自然生成的影蹤，是一連串痕跡……因不同波段的光波產生之化學反應，留在底片的感光乳劑上，再經更進一步的化學作用，使其永久可見。」（Gombrich 1969, p.36）

選擇，選出更小的事實群組，視之為相關於P的「內容」。

　　透過對S的屬性做某種「抽象」來確認出S^1——所謂的「被展現的主題」，也是我們的主要興趣所在——的身分，這個懶惰的公式背後也潛藏著困難。在照片被拍的瞬間，這個修道院必定有很多屬性（或許可以從照片中推斷處理），儘管並不是所有屬性都與照片的內容（content）相關。（如果圖像上顯示門是敞開的，人們也許可以合理地推斷，那一天可以在修道院裡看見遊客。）即使我們對S^1的視覺特徵做了明確限定，也仍將不起作用：有人也許能夠——在圖片上並沒有顯示（shown）相關資訊的情況下——正確推斷出各種有關修道院視覺外觀的結論（例如，它看起來好像在向觀看者傾斜）。

　　一些著述者認為，如果能考慮到關於修道院在某一個瞬間的視覺外觀這方面的「資訊」（它們被假定為體現在最後沖洗出來的照片上），我們也許可以推翻上文的反駁。這樣的「資訊」被認為包含在最初射入照相機鏡頭的那束光線中，雖然經過了各種化學性轉化，這束光線仍定格不變。任意事物（A）之所以成為其他事物（B）的「影蹤」，這正是因為，A以這樣的方式呈現出了關於B的資訊。對包含在P中的內在「資訊」的檢視，很可能會讓我們足以區分針對P的成因的有保證或無保證的推論，繼而也就可以消除有關「展現主題」還是「描繪主題」的不確定性。我將會在下文的批評中運用這一概念。但是我們也需要立刻關注另一個困難。

　　假設某一張照片的因果經歷就是以上勾勒的那樣（指向威

斯敏斯特修道院，照片感光乳劑中發生的化學變化等等），然而，最後的結果卻是一整片的灰色模糊。那麼，為了與上文的說法相一致，即便是一張幾乎沒有什麼訊息的照片，我們依然必須聲稱，我們最終確實獲得了一張威斯敏斯特修道院的照片嗎？[5]請注意，如果是從幾乎閉著的眼皮中看出去，修道院或許真的呈現為一片灰色而模糊的外形：也許這張「不能帶來任何訊息」的照片應被看成是這座修道院的一個非正常看法？但是，這麼說肯定是太過弔詭而難以接受。

這個反面案例的寓意在於，依靠照片的製作過程並不足以證明該照片就是以威斯敏斯特這座修道院（或者說，就是以一座修道院）作為其主題的。有關照片如何產生所做的源起陳述，無論如何細緻和精確，都不能在邏輯上確保照片的信實度。（當然，假如因果陳述的「精確性」是由其他類型的測試——比如「資訊的不變性」，可被理解為無需參考任何因果經歷——所決定，因果陳述的不充分性就已然暴露了）。

我所設想的因果陳述——現在看來似乎不足以作為對照片內容的分析——也被證明不是必要的。

假設一個人發明了一種新的感光相紙，只需要將之舉在修道院門前就能使其「曝光」，於是這張紙上迅速獲得並保存了一個傳統照片的外貌。那麼，我們會拒絕承認它是一張修道院

5 在我用以改寫成這篇文章的演講當日，聽眾中有一些人樂於採納這個觀點，堅持認為，不論結果產出的「影蹤」多令人失望，成因論仍凌駕於它本身的重要性。這說明了因果模型的吸引力，有時大到不顧最荒謬的結果也能為人所接受。

的照片嗎？或許我們並不想把它叫做照片，但無論怎麼稱呼，它都仍然確定不移地是這座修道院的視覺再現。

因果陳述法的辯護者也許會反駁，我想像中的那種不尋常相紙至少是在修道院前轉印了出來，因此，想當然爾的因果經歷得以將「本質」保存了下來。他還可以補充道，畢竟我們對照片最後的轉印環節所運用的特定化學和物理過程通常不感興趣。也罷，趁著我們還沉浸於狂想之中，讓我們假設，產生不尋常映印效果的前提是將感光紙指向修道院的反向那一面，而由此產生的結果仍然與傳統照片非常相似：那麼這個產品會因此而失去作為一個合格、高度真實的視覺再現物的資格嗎？

某些哲學家也許會這樣回答：如果因果關係定律以這樣或那樣的不尋常方式被違反，我們就會「不知道該如何思考、如何說話」。不過那似乎是一種在概念上有困難的懶散方式。或許我剛剛構想出來的奇怪案例將會使我們感到無望的迷惑。但是，如果這個現象真的被一個標準程式常規地複製了出來，我想我們就可以正當地說，我們居然發現了一些新的——儘管也是令人迷惑的——為修道院或其他客體製作「再現物」或「相似物」的方式。其實要編造出其他的更多反例很容易，其最終產品與傳統照片無法區分，但卻是以極度非正統的程序產生出來的。

也許有人想就此引出以下寓意：認為照片（或是別的什麼異想天開的代用品）的因果經歷與我們具有保證性的判斷（對修道院的描繪）完全不相關。但是，想徹底否定因果論，恐怕

104

還為時尚早。假設我們發現了某個自然客體「看起來很像」一個特定主題，例如，有一塊岩石，從某一個特定站位來看，像極了拿破崙，那我們就應該說，這塊岩石的形狀一定就是拿破崙形象的再現嗎？（或者，就此假設那些像極了照片的客體就是在某個時間點從天而降的。）肯定不是。看來似乎某種「成因論」的背景，只在最小程度上具有相關性（它既不作為必要條件，也不作為充分條件），在我們繼續討論別的問題之前，得將這背景體現其相關性的幾種方式解釋清楚。

一個明顯的反對意見也許是：在我構想的感光紙案例中，以及在其他我們或許會編造出來的案例中，有些東西必須被精心定位才能創造出（如果一切順利）我們所說的那種「主題再現物」。可以肯定，如此將會把那些像極了傳統照片的反例——那些我們假設的自然客體，或是說不出起源的其他客體——排除在外。但是，在這種想像出來的反對意見中，有個清楚的對一個另類判準的訴求，即發起因果進程的意向（intention）。這個問題值得單獨討論。不過，首先還是讓我們來更仔細地審視以下這個建議：「資訊」（information）這個理念為我們正在尋找的東西提供線索。

訴諸於具身的「資訊」（embodied "information"）。如我所說，我們對於模糊照片感到的困惑，在某些著述者看來是可以解釋的，他們會認為，這是由於在最後的轉印環節「缺少充分的資訊」。更為普遍的是，「資訊」的概念——被假定由數學中的通訊理論中所指定的理念所引發——被認為有助於我們試圖要澄

105

148 | 藝術、知覺與現實

清的概念困境。[6]

　　當今人們喜歡談論包含於再現物之中的「資訊」（實際上，此概念幾乎被引入了所有討論之中），這想必是受了在高等數學理論中占有突出地位的資訊預測理論影響（該理論通常與香農〔Shannon〕的名字聯繫在一起[7]）。但是，很容易就能證明，在「資訊」所涉及的兩種意義彼此之間幾乎沒有關聯。

　　讓我們簡要地概括一下「資訊」在數學理論中的意義。首先要明確的一點是，在數學理論中我們處理的是一個統計學（statistical）理念，我們不妨稱之為「選擇性資訊」（selective information）[8]，以免產生混淆。數學理論中應用此理念的典型情境是：有一些確定的潛在性「訊息」（possible message）的集合，它們也許能被看作一個「字元表」（字母、數位元或能量的脈衝）中的可替換字元，這些字元不需要具備附加意義，它們被編碼成「訊號」，這訊號沿著一條「通訊管道」傳播並最終被接收、解碼、（按照原訊息）精確複製。就這樣，英語字母表中的單

6　宮布利希受心理學教授吉布森（J.J. Gibson）探討知覺的著作影響，主張我們陳述的不是「詮釋」，而是「感官系統如何汲取及消化呈現於環境能量分布之中的資訊」（Gombrich 1969, p.47）。他補充，他「充分意識到新詞語，特別是流行語，有淪為新玩具而致價值稀微的危險」（同前引書）。但他的文章通篇皆非常仰賴他所謂的「自傳播理論發展而來之資訊的概念」（p.50）。

7　技術理論說明見香農與韋佛（Shannon and Weaver, 1949）及 柯林‧切瑞（Cherry 1966）的研究。諷刺的是，「資訊」一詞易使人混淆，難以區別數學理論所稱的「資訊」與此詞在日常語言中的意思，資訊理論專家屢次為此抗議，但顯然很少成功。

8　Cherry 1996, p. 308.

個字母被轉換成電子脈衝，沿著一根電報線傳送，為的是在另一端複製出原初構成被發送之複雜消息的那串字母。

　　對於這樣一種通訊系統所伴隨的「選擇性資訊」理念的粗略解釋，將會用該系統所能達到「原初不確定性的化約」之數量來識別它。假定我們知道有許多種可能的訊息（m_i），與遠端頻率或可能性（p_i）一起出現而被了解。我們可以說，這個由特定訊息（m_i）的回執所傳遞的「資訊」，會伴隨其最初發生時的可能性（p_i）做相反的變化。因為，傳送的原始可能性愈高，我們從接收到的訊息中學到的就愈少。如果方才所說的訊息——在這個被限定的例子中——已確定到達，我們在接收它時就「什麼也學不到」。這個被稱為「選擇性資訊」的數學量是對一個特定量級的數量之測量尺度——大致說來，就是（如前所述）化約掉在接收時的初始不確定性的總量。有一個要點必須強調，那就是這和該訊息的意義——如果有意義的話——毫不相干，而且，甚至也和該訊息的具體內容毫不相干。如果我借助於一份電報來尋找一個問題的答案，這答案只有「是」或「不是」兩種可能，其任何一個在事前都有可能被發送，於是任何一個答案都包含著同等程度的「選擇性資訊」。每一個答案都把原本 1/2 的可能性轉變成了完全的確定。一位焦急等待著表白答覆的求婚者當然會說，他從一種答案中接收的資訊，將會意味深長地不同於他從另一個答案中接收的資訊。不過，那是因為，他是在所謂的「實質性（substantive）資訊」此一普通層面上使用「資訊」一詞。相關的數學理論家對實體性

的資訊不感興趣。當然,這是他們的特權,無須遭到指責。如果不這麼認為,那會非常誤導,就像在責備一種測量理論沒有告訴我們該理論內參與群眾的嗅覺和味覺如何一樣荒謬。

把這種模式轉嫁到討論再現的案例中顯然沒有意義。如要找個範疇來替換「訊息」(message),那我們將不得不考慮與再現物相對應的那個「原初場景」(the original scenes),而對原初場景來說,事件發生的「遠端頻率」(long-term frequency)沒有了可被意識到的用武之地。即便在某些特殊情況下,比如說,用穩定長期的固定頻率給一所大學的男性和女性入學者照相,任何一張照片上所附加的「選擇性」或者說「統計性」資訊,都絕對不會告訴我們任何有關照片的「主題」或者「內容」的資訊——而這正是我們當前所感興趣的。

有一些著述者已經很清晰地看到了(在此被稱作)「選擇性資訊」這個統計學概念的應用性很窄,他們已經開始研究(被他們稱為)「語意學資訊」(semantic information),這個概念似乎對我們的研究目標更有用。[9]因為,不同於選擇性(統計性)的資訊,「語意學資訊」似乎是關注話語再現物(表述、文本)的「內容」或「意義」的。語意學資訊的理論體現為對辛蒂卡(Hintikka)所說的「『資訊』這個詞語最重要意涵」的一種合理重構,「『資訊』這個詞語最重要的意涵,意即,無論是在有意義的句子中還是在其他類似的符號組合,在傳達給理解它們的人的時候,所會用到的任何意涵。」[10]現在,這似乎正是我們所要尋找的:一張照片所「展現的主題」,似乎確實接近於一般而言的

資訊，能夠被一個有合適能力的接受者（觀看者）理解。[11]然而，如果我們跟隨辛蒂卡以及其他一些「語意資訊理論」先行者提供的解釋，我們將會發現：令我們失望的是，他們提供的也是一些對我們當下的研究沒有幫助的東西，無論多麼有趣。因為，這到頭來表明，考察一個既定陳述的「語意資訊」，大致相當於去驗證該陳述所伴隨的語境──或者更精確地說，就是去測量語境的涵蓋「寬度」範圍。最後，這種研究提供的是對於「語境範圍」的描述而非對「內容」的描述。

「語意資訊」是對一個陳述所包含的「資訊總量」此一常識理念的複雜提純。正如一份有關身體品質的報告不會告訴我們人體由什麼部件構成，一份語意資訊的報告也不會告訴我們被提到的陳述的相關內容。如果我們有兩個邏輯結構彼此平行

9　特別參見巴希雷的論述（Bar-Hillel 1964）第十五到十七章，及辛提卡的論述（Hintikka, 1970）。巴希雷說：「有一點想必很清楚，那就是這兩個測量尺度，即一段陳述所傳遞的（語意）資訊量，與各種符號序列（我們的『選擇性資訊』）的稀有度的所有量，兩者並無任何邏輯關聯，即使這些符號序列在印刷上與此陳述一致（p.286，原著粗體照引）。接著又說：「語意資訊的概念本質上已與通訊（communication）無關」（p.287，原著粗體照引）──也因此，與相對於通訊系統所界定出的資訊概念亦無關。反之，辛提卡說他「漸漸懷疑是否可能在統計資訊理論和語意資訊理論之間，強硬快速地畫出一條界線」（p.265）。他認為語意資訊理論始於「資訊等同於消除不確定性的概略想法」（p.264），這個等式如上文所解釋，也適用於選擇性（統計）資訊，顯見辛提卡訴諸兩者的關聯──儘管巴希雷極力嘗試分割這兩個概念。

10　Hintikka 1970, p.3。

11　此處對日常語言肯定有些暴力簡化。常識中會保留「資訊」這種說法，用以指涉照片中所傳遞與原初場景相關之「資訊」。認為想像風景的繪畫可為人提供資訊，會是很弔詭的事──就像期望狄更斯的小說《皮克威克外傳》（*The Pickwick Papers*）含有皮克威克這位先生的資訊一樣弔詭。

的陳述，比如說，「我是布萊克」和「我是懷特」，[12] 任何可被接受的語意資訊解釋都將會為每種陳述分配相同的語意資訊。如果這個觀念（我並不否認它很有趣）可以應用於繪畫，[13] 我們將不得不把主題大致相當的不同繪畫（比如說，兩幅畫上都有一群羊在吃草），看成傳達著「相同的資訊」。然而，理所當然的，這兩幅畫所展現的主題有可能非常不同。

我們需要一個術語來區分辛蒂卡上述所說的「資訊的最重要意涵」，也就是說，該詞語在我們日常生活中的意涵到底是什麼：我們不妨把它稱作實質性資訊（substantive information）。讓我們把這個詞延伸應用到「虛假陳述」和「真實陳述」中（因此，我們在日常生活中所說的「錯誤資訊」也被看作實質性的資訊，儘管此資訊不正確）。由此，當我們說到一幅給定的照片中所包含的（實質性的）資訊時，我們指的是什麼呢？

假如我們充分並牢牢掌握了包含在一個陳述中的實質性資訊這個理念，那麼也許會有人想用一些（對應於某張照片的）

12 合理假設這兩個姓氏在目標群體出現的機率均等。

13 我不認為有人試過將語意資訊的概念派用於視覺再現。難處之一，而且可能還不是最大的困難，在於如何用可對應於給定語言的表達陳述方式，將一段給定的口語再現「明確勾聯」成一組條理有序的音素（phoneme）陣列。除非我們能運用類比法，把一張照片或一幅繪畫看作由許多原子般的符號組成，各可對應於不同音素，不然我們所希望的類比法就很難找到著力點。當然了，嘗試將繪畫或其他口語表現與具有潛在真值的主張相提並論，背後還藏有另一個困難。這種嘗試也許可用在藍圖、圖表，以及其他設計用來傳遞事實要旨（即一般意義上的「資訊」）的視覺再現上，但若未經過度扭曲失真，很難用於我們主述的繪畫上。

複雜陳述（A）來代替那張照片（P），這樣一個有能力的接收者將會從A中獲得和從P中一樣多的東西——如果P真實記錄了它所對應的原初場景的話。不過這個建議裡包含了一些異想天開的東西。假設有人聽到了一個陳述（A），並被要求從許多不同的照片中重新找回在某種程度上被假設為是被「翻譯」成該陳述的該張照片（P），那麼有任何好的理由讓我們認為，這樣一個任務在原則上是可執行的嗎？恰恰相反，在我看來，對一張照片做完整的話語式翻譯——還可以有更多情況，例如，用言語來翻譯一幅畫——這個理念只是個奇異的幻想。一幅圖像所能顯示的東西比所能說出的要多——這並不是簡單地因為言語詞彙缺少相應的對等物：不只是以下這個語詞利用率的問題，即我們沒能充分利用可指代出（我們所能辨別的）上千種顏色和形式的那些語詞名稱。但即便是如此，資訊的理念——由於與言語的再現（陳述）使用習慣有關係——仍將不適合應用到我們所感興趣的案例中。[14]最後，似乎根據一張照片或一幅畫那包含著「資訊」的圖形生動表達的東西，最終只不過相當於我們就這幅畫或這張照片的「內容」——或「其所顯示的東西」（其所展現的主題）——時所談論的東西。一種基於資訊的隱喻或類比的介入，如果能夠提供任何啟發的話，是

14 當然我無意否認，我們從一張忠實的照片獲知的所有事情，有部分確實能形諸文字。假如有人為表達這點，而說從這樣一張照片上可以收集到資訊，那也無傷大雅。但我們永遠不會因以這種方式來等同於照片的主題。對於這點，我強烈傾向於說，在某種意義上，視覺主題只能夠以展示呈現。

不會遭到非議的。然而，對我來說，似乎並不是這樣：對一種或多或少基於合理類比的「資訊」的依賴，到頭來只能發展出一種針對於「描繪」或「再現」的同義詞導入（以及一種可能的誤導）。認為「一幅畫所傳達的資訊」僅僅意味著「該畫所顯示（描繪或展現）的東西」，這並沒有不恰當之處。

然而，我們也許能從這個失敗的岔題中獲得一點教訓。統計學和語意學的資訊理論家對以下這條警示反覆重申，即對於他們所討論的資訊測量，總是與相關情境中一定數量的可辨因素相聯繫。在統計學資訊的案例中，「資訊總量」與通訊管道內可傳遞資訊體系的遠端頻率配置有關；在語意學資訊的案例中，一個陳述所體現的資訊總量，與所選擇的語言以及（在某些情況下）以下假設相關，此假設便是：有一些法則組成了一套先在的資訊，任何陳述若無法從這些法則中推演出來，便會導致一些附加的資訊。因此，我們也許被激勵著從中汲取一些顯而易見的教訓：無論我們怎麼樣辨別或描述一幅畫或其他視覺再現物的實質性內容，其答案都將會涉及一些預設的知識體（例如，關於選擇何種圖式再現，畫家或標記者有何意向等）。說一幅畫或一張照片所「包含」的內容或主題，完全就像是一只水桶內盛著的水，這種觀點太過於粗率而不值得一駁。但是，這樣粗率的觀點在過去竟然主導著我們對當前論題的討論。

訴諸於生產者的意向。 現在，我覺得應該考慮以下這個提議，即透過求助於畫家、攝影師的意向（或者是以類似方式製作出「視覺再現物」相關「主題」的其他什麼人），也許可以解

決我們當下遇到的難題。我沒聽說有哪位理論家據有關於「視覺性再現」的一套完全成熟的理論，但是關於「話語性再現」的相應理論卻相當常見。因此格萊斯教授（Professor Grice）在一篇探討「意義」（meaning）的著名論文中強烈呼籲[15]：一段話語表達（utterance）的意義——以某些複雜的意向為根據——可以被分析出來，從而對聆聽者產生某種影響。[16] 此外，赫希教授（Professor Hirsch）在一本知名著作中將「話語意義」定義為「想要借助某一套語言符號序列傳達的任何東西，而且，借助於那些語言符號，這些意義可被轉達或分享」。[17] 從原則上看，似乎沒理由說清為何這種方法不能等效地適用於視覺再現，或其他任何形式的再現性事物上。

強調生產者的「意圖」（intention）或「意願」（will），之所以有令人難以否認的吸引力是因為，可以歸因於它迫使我們關注「詮釋」「自然客體」（natural object）與「詮釋」「人造客體」（man-made object）在概念上的鴻溝。當我們說到自然客體時，意味著我們能夠從某些蹤跡的特徵推斷出形成這些蹤跡的某些

15 關於他回應批評的立場，詳細的闡述和修正見格萊斯的論文（Grice 1957; 1969）。

16 這裡我們不必在意細節。格萊斯論述的新穎之處在於區分了說話者的主要意向和次要意向。主要意向是說話者欲使聽者產生某一特定信念或行動，次要意向則承認該一主要意向應作為使聽者遵循主要意向的理由。

17 赫希指出（Hirsch 1967, p.51），意義是可向他人傳遞分享的東西，顯見並未過分簡化地把說話內容等同於說話者意圖的內容。他這方面的觀點，詳細闡述可見其著作頁49-50。我對赫希熱烈闡述必須參考作者意向方能對文本提出適當解讀沒有異議。

屬性；當我們說到人造客體時，意味著它們被有意地被創造
賦予了一種（對一位勝任的接受者而言）可被理解的「意義」
（meaning）和「內容」（content）。但是，承認（以格萊斯的術語
來說）一幅畫的意義是「非自然的」（non-natural）和「不可化約
的」（not reducible）——即不能從該媒介反向推論到那個終極事
實——是一回事，然而，假設根據生產者的意向特點便能定義
出這個「非自然客體」背後的那個可確定主題，完全是大有問
題的另外一回事。

　　首先，一個近在眼前的反駁意見便是，生產者的意向——
假設它以某種不會引發爭議的方式存在了——也許未能奏效。
假設我計畫要畫一匹馬，但由於缺乏技巧，而最終畫出了不能
使人一眼就看出不是乳牛的東西，它就一定是一匹馬嗎？只因
為我最初想要畫的是一匹馬？我能夠簡單地在紙上畫一個點就
代表一匹馬嗎？如果回答是肯定的，我們將不得不把藝術家的
「意向」具有一種「絕不會落空」（infallibility）的古怪特質：你
能隨心所欲地畫出包你滿意的圖畫來。很顯然，這太過於弔詭
而沒人會接受。對於一幅拙劣而不能辨認的圖畫，我們會說：
「他想要畫一匹馬，但沒畫成」，俗語說「天不從人願」。「意向
論」需要慮及「失算」的可能性。

　　如果我沒說錯的話，上述方法還有一個更為嚴重和致命的
困難，那就是，除了求助於「繪畫主題」（其與意向的關聯尚
有待於澄清）這個概念以外，我們沒有辦法對一幅畫所關切的
「意向」進行鑒定。讓我們以最粗率和最不容易辯護的形式分

析一下上文的這個假設。假如說「P描繪S」可被分析為「P的生產者M，意圖將S作為對S的描繪」。在這個形式中，邏輯上的循環是潛在的：如果我們對我們所能掌握的關係沒有一個清晰的想法，我們就不能理解被提出的這個關於「描繪」的分析。一個被求助的生產者——除非他獨立地理解「讓P實際上成為一幅S的畫」將會是什麼樣——不會恰當地具有任何「將P製作為對S的一個描繪」的明確意向：不斷地重新參考他為了讓P描繪S而有過的打算，這會使他陷入一個絕望的循環怪圈之中。[18]

　　如果被提議的分析使用的是以下一種運算式——「如果（且只有當）P的生產者M的意向中有E（E在想像中被一些複雜的表達所代替）的時候，才能說P描繪S」——而不是直接使用「P描繪S」這類近義形式的話，情況就會變得不那麼容易遭到反駁。[19]於是我們上文提到的那種「循環」論證將不會出現。只是，為了使這種分析可被接受，E必須具有與「P描繪S」相同的引申義：只有當M的意向是作為「P成為S的一個描繪」的充分必要條件時（儘管不是用這些詞來表達的），我們才能真正捕捉到正確的意向。如果真是這樣，我們就能完全免除對

18 安斯康比小姐將類似論點比喻得很好（Anscombe 1969）。「假如想著要結婚是結婚的必要因素，那提起想著要結婚，就變成什麼是結婚的部分解釋；但若我們要在一個人結婚時給予有內容的想法，不是需要一個什麼是結婚的解釋嗎？」（p.61）。把想法換成意向，就是我上文的論述結構。

19 這事實上正是格萊斯分析非自然意義的結構，因此未受立即陷入循環論證的非議。

M之意向的參考，因為「如果（且只有當）具備E時，就可以說P描繪S」這個運算式本身已經包含了我們所尋求的分析。這種看待問題的方式，也將有機會遭遇「意向失效」這個上述的困難。[20]

綜合以上所言，儘管訴諸於生產者的意向這種做法具有某種吸引力，但對於我們的研究目標，用這種方法終將徒勞無獲。

作為錯覺的描繪。現在讓我們來考慮一下針對我們的主要問題——對「P描繪S」此一運算式的陳述分析——的三類答案：在第一類答案裡，我們訴諸於假定體現在再現物P裡的「資訊」，這個期待到最後好像是落空了；在另外兩類答案裡我們分別訴諸於「因果經歷」和「生產者的意向」，由此援引一些時間上的先前經歷，似乎只是偶然性地與最終的結果相關聯。[21]看起來，我們仍然需要把一些有關「再現」自身的東西離析出來，這些東西（在適宜的環境下）將會允許一位有資質、有能力的觀察者從藝術客體中感知那些使P成為一幅關於S的畫而不是別的什麼東西，而不涉及對於其「先在成因」或「原初意向」（有可能只是部分實現）的推斷。[22]

20 假如「P描繪S」僅限「P的創作者有意令P描繪S」方為真，則「描繪」一詞的邏輯文法可能會是個有趣的特徵。（對照「只有當球員有意做出動作，那才算是比賽中的一個動作」——不必然成為循環論證，且資訊可能確實有用。）可惜就連該陳述也不為真，照片所呈現的，可能很多不是創作者的意圖，甚至反向倒推也不能與其意圖畫等號。就如有「無意間說出口」這種事，也有「無意中呈現」這件事。

21 以意向的例子來說，這點並不嚴格為真：藝術家依照某一具身意向而成功實現之事，通常會決定作品本身內在的特徵。

讀者也許會奇怪，我等了這麼長時間，現在才來討論一個眾所周知的答案，在這答案的背後有亞里斯多德的權威，而且還有無數其他理論家以這樣或那樣的形式對他的「藝術作為模仿」的概念表示贊同。現在讓我們以以下一種方式嘗試闡明藝術作為「對現實的模仿」這個概念的含義，這種方式將把我們引向盡可能少用假設的理論。

114　　這樣說吧，當我們看一幅自然主義的繪畫——例如一隻臥在沙發上的白色貴賓犬——透過畫框看，我「彷彿」真地看到一隻外形相仿的動物，臥在離我不遠處的傢俱上。當然，我一直知道，在我將要看過去的地方並沒有這樣一隻犬；我從這幅畫中體驗到的是「錯覺」（illusion）而非「幻想」（delusion）。23 我們沒有真的被矇騙，但是我已經有了足夠的視覺體驗讓我知道，如果這只貴賓犬當真在那裡的話，看起來會是什麼樣子。在觀察者一方出現了一種「懸疑」（a suspension of disbelief），就像當我們閱讀小說時也會遇到的情況：它讓我們感覺那些並不

22 我們可以說，唯一相關的意向，是藝術家成功在畫中體現的意向。當然，包括藝術家創作時身處的傳統、心存的目的等等背景知識，對我們「閱讀」他的畫作可能很有幫助，但到頭來閱讀是否令人滿足，勢必取決於在畫中能夠發現什麼。

23 類似觀點可參見宮布利希的論述（Gombrich 1961），不限一處。宮布利希教授在其大作及他處對「錯覺」均有豐富詳盡且振聾發聵的討論，因此對於錯覺在藝術中扮演的作用，我在此不宜用任何簡化的觀點拘限他的看法。但參考他的陳述，如「一幅畫能給予的錯覺」（Gombrich 1969, p.46），或可指出他似乎賦予這種錯覺一個位居核心、但並不獨占的角色。不過他也和我希望做到的一樣，始終謹慎地區辨「錯覺與幻想的差異」。

存在的事物「彷彿」真的存在。於是，在這種情況下我們會說這是「虛構的」或「錯覺性的」視像。

我在上文表述中使用的「彷彿」（as if）一詞，連同它對「彷彿是哲學」的突出暗示，也許流露了一絲「故弄玄虛」的味道。不過我倒認為這樣的表述是能夠經得起推敲的，而且，這個表達可以被看作一種無害的簡稱（shorthand）。說「A彷彿是B」，這意味著用一種簡單的方式來表述以下內容：「如果B是事實，則A也不例外，但A並不是B」。在「錯覺」（illusion）情況下，無論外貌如何，觀察者都知道A不是B；而在「欺騙」（deception）和「幻想」（delusion）的情況下則與事實恰恰相反，觀察者相信B就是A。因此，對於我們想像的這個例子，可以給出以下的分析：如果真有那樣一隻貴賓犬以那樣的姿勢臥在離我一段距離的沙發上，我就會看到和畫裡一樣的景象。因而，此時此刻，我能夠——在不參照繪畫的因果經歷、藝術家的意圖（以及其他當下「不在場」之物）的情況下——看出這幅畫的主題是什麼。這個解釋必定道出了一些事實：一個站在克勞迪奧‧布拉沃（Claudio Bravo）畫作前的門外漢，一定會說：所有人都看得出，這幅畫看起來彷彿真有一個包裹在畫布後面，而一個觀看者——無論他被何種能抵制錯覺的理論所武裝——只要真誠，就會不可避免地會為逼真畫法（trompe l'oeil）的其他個案給出同樣的說法。當然，這裡存在一個嚴肅的問題：適用於這個具體案例的解釋，能否在不發生扭曲也不再附加的情況下進一步延伸，適用於所有對於不完全是自然主義式的視覺再現物做出的

反應？無論如何，我認為，要拓展這個觀點以涵蓋那些我們並不熟悉的呈現主題，這並不難。以這個觀點來看，在解釋觀看者眼中的一匹飛奔駿馬或一位飄在空中的豐滿女神時，似乎不會產生特別的困惑。這個解釋甚至能夠拿來套用到一些「抽象的」作品中：如果我在羅斯科（Rothko）作品中看到一條顏色鮮明的色帶拖著一塊正在遠離的平面（等），這個景象與我凝視雲朵時所看到的也不會不同。而這種情況同樣適用於蒙德里安（Mondrian）的〈曼哈頓的布基伍基〉（*Manhattan Boogie-Woogie*）或者其他抽象畫。[24]

以這種觀點來看，關於「一幅畫（P）如何能夠描繪一個確定主題（S）」的疑難問題，可被簡化成了對正常知覺的提問形式——「一隻真正的貴賓犬如何能夠看起來像一隻貴賓犬？」我不確定哪些有用的觀念可被應用於對這樣一種形式的探問，[25] 無論如何，這不在我們當前所探究的範圍之內。

現在讓我們考慮一下可能遇到的反對意見。第一種具有反駁意味的情況是：上文提到的那種「錯覺」是不完整、也不指望能夠完整的。當我們轉換我們相對於畫布的站位時，我們沒

24 我並非主張「看穿表面」是觀看所有抽象畫的正確方式。例如以蒙德里安的例子來說，我們都知道這麼做違背他的原意。我想說的只是，描繪如錯覺的概念能涵蓋的案例範圍有時比假定的還要更廣。

25 心理學家如吉布森教授（可見其1968年的著述）等人，對這類問題明顯感興趣。這源自於他們需要解釋，一股流動發散的能量進入眼睛以後，是如何被處理消化，讓觀看者隔一段距離能正確地看見那隻貴賓狗有如實物等等。這類問題的答案雖也重要，並非我們在此的關注點。真實經驗的例子已足夠為人所熟悉，可用於解釋其他更有問題的「彷彿看見」的例子。

有獲得外貌上的系統性變化，而如果我們面對的是一隻臥在相同位置上真的貴賓犬，就一定會發生那種變化：一張畫布所能產生的「錯覺」甚至還沒有一面鏡子所能產生的多。此外，被展現的視覺外觀是「凝固」了的，顯示不出一個即使在面對一個「靜物」時也會有的雖然輕微但卻可感的變化等等。[26]

第二種類型的反對意見將我們的注意力引向了即使在最「寫實主義的」繪畫中也會感知到的扭曲：在所有只要是特定的案例中，敏感的觀畫者將會觀察到「筆觸」並最終覺察到：他所看見的並不是「非常像」一個實物。[27]

干擾和扭曲即使是在最「真實的」繪畫中也在所難免，從一定程度上說，這對於那些將「描繪」等同於「錯覺」的理論辯護者而言並不是嚴重的問題。錯覺並不需要是完美的，而且我們在真實知覺中有充足的經驗可以使我們忽略外貌上的變異[28]以及由人眼缺陷造成的影響（比如漂浮的斑點、近視的影響等等）。一旦我們學會如何瀏覽那些局部扭曲的繪畫和照片，我們就只會看到被描繪的主題，彷彿其真的在場。

但是真正的困難隱藏在這個欺瞞性的句子裡：「一旦我們

26 「隨著目光穿過畫作，越過畫框，望向置放畫作的牆壁，不論那幅畫再怎麼精巧，眼睛也不免注意到一種不一致或不連續感，這對錯覺有毀滅之效」（Wollheim 1963, p.25）。這段話未經證明地假定認為，錯覺除非涵蓋全體，否則不成其為錯覺。想像我透過一個開孔，能看見外面實際存在的風景；那麼當我的目光移向牆壁等處，有什麼事能阻止我說，方才我看見了那片風景。

27 對照羅伊·坎伯（Roy Campbell）初次見到雪的反應，此前他只看過雪的畫作：「我憑看過的畫，一直想像雪的質地像蠟，雪花像燭脂刨出的片片細屑。」（引用自 Gombrich 1961, p.221）。

學會事物看起來是什麼樣的」，因為這實際上承認，在很多情況下會有一種狀態，主體並未從繪畫中觀看到畫布平面之後真實在場所應該有的狀態，如此巨大的差異（相比於其日常面貌而言），其實並不能透過我們剛才所想像的反駁註銷。如果畢卡索筆下的女人看起來真像女人（彷彿是那些站在他畫布後面的女人），我們將不得不掌握一個詮釋的要領，而在通常的感知中則不需要類似的要領。例如，我們必須學會區分一張「忠實的」綠臉繪畫和一張白臉的綠色繪畫。然而一旦我們允許（就像我們不得已而做的）這種「預先入門」應用於「再現的技術」，那麼運用「虛構性」或「錯覺性」再現手法所描繪的對等物，就失去了吸引力。於是我們不能再說：「P 是 S 的一個再現，因為我們看見 P 時——儘管伴隨著某些不完善和扭曲——就像在看 S 一樣（看見 P 彷彿就像看見了 S）」，而現在我們必須這樣說：「一般來說，如果 P 看起來像 S，那麼根據體現於藝術家風格和技巧中的慣例，P 就是 S 的一個再現」。至此也許有人想要知道，用於判別「看起來彷彿 S 在場」的參照物還有多少能起作用。假設有一個極端扭曲的案例，我們仍然有必要說我們看到——而且我們被要求看到——一些彷彿像與畫布之後

28 對照著名的「恆定現象」（constancy phenomenon）（可見如 Hochberg 1964, p.50）。我們看一隻貴賓狗——從不同角度，於不同距離，在不同光線下，的確是同一隻貴賓狗。這麼說，不管因為藝術媒材和藝術家處理媒材對作品造成如何的扭曲，我們不是也應該依然能夠看出貴賓狗嗎？既然我們在月光下，甚至在鏡像的把戲下，也能認出是貴賓狗，為什麼透過昏暗的畫作看不出那的確是貴賓狗？

相同的東西嗎？說如果我們已經知道畢卡索在他的立體主義繪畫時期是怎麼畫一個女人的，我們就應該知道這幅畫上是一個女人——這方式難道不是對弄清真相的誤導嗎？[29] 堅持說我們「看到這幅畫就彷彿」有實物在場——這能夠帶來什麼新的啟發嗎？我傾向於認為，當這個理論被延伸得太遠，便已經退化成了無用的空話。

最後，我們也許會注意到，正在被我們檢視的觀點可被看成是：正在將「描繪」化約為「看起來就像」。為了給「看到 P 就彷彿 S 在場」換一種說法，某人也許會說，P「看起來像 S」（儘管我們知道 S 不在現場）。錯覺理論的絕大多數辯護者，實際上已經假定了一些關於「一幅畫和它的主題很像」這樣的觀點來作為理論基礎。但是這一點值得單獨審視。

作為相貌相似的描繪。我們已經看到，任何站得住腳的描繪觀念（看見繪畫的主題彷彿它就在眼前）當捲入一種錯覺時，都必須為——存在於「被再現的主題」與「實際在場的主題」之間的——可觀察到的差異（從選擇性差異到完全扭曲）留出一些餘地。至於這些差異的範圍，只有當「幻想」或「欺矇」成為可由藝術家掌控的目的時，我們才會得到一個甚至接近全然「模仿」的東西。現在，有一個不錯的方式可以允許「不相

118

29 即使在極端扭曲的再現中，我們有時仍能分析在其中發揮作用的個別要素，挑出一個輪廓或色塊當作臉，另一個當作手臂，依此類推（但似乎並不必然我們一定必須能夠總這麼做）。假使這些要素應該被當作線索，訴諸這些線索的幫助，亦不能輕易套用於我們在此探討的概念。

似性」——即使在最「信實的」視覺圖像中——的存在的，那就是援引「相貌相似」（resemblance）這個理念：於是，圖像在此並不被構思為「看起來彷彿」主題就在眼前，而只是讓它看起來「像是」（like）或者說「貌似於」（resembling）主題在場那樣。

比爾茲利教授（Professor Beardsley）為這種觀點提供了典型的陳述：「說『圖案X描繪了一個客體Y』，這意味著『X中包含了一些與Y的視覺外觀非常相像的方面，其相似度超過X與任何其他客體』」。[30]

在某種相當簡化的「相像性」（similarity）或「相貌相似性」（resemblance）概念層次上——當前語境中我把兩者視為是同義詞，將「相貌相似」置於描繪關係的中心，這種做法很容易遭到反對。一方面，一張照片或者一幅畫（被作為物理性的實體來看待時）其實與真正的駿馬、樹木、海洋一點也不像，假設一幅圖案它相比於海洋來說更像是樹木，這其實隱藏著歪理。（試比較：一枚郵票是否更像一個人，而不是那麼像乳酪？）但是，如果我們認為比爾茲利的公式就是對以下說法——這個「圖案」的外表或外貌，相比於一片海洋的外表，必然更接近於一棵樹的外表——的粗率表達，我們馬上就會陷入傾向於在任何兩個曖昧實體之間進行「看起來的外貌」比較

30 詳參 Beardsley 1958, p.270。我無意用描繪如錯覺觀點的某些版本來拘限比爾茲利的說法。一位支持忠實自然主義描繪的本質的擁護者，可建立於與相像性的某些關係之中，而不必然要為訴諸「錯覺」的任何看法效力，雖然兩個概念相互應合得很好。

的概念漩渦中。[31]

　　我們不需要對付諸如此類的問題爭端，因為「貌似於」（to resemble）這個動詞的邏輯結構太膚淺，由此使「相貌相似論」的任何觀點都過於不可信。單就以下一點來看就很成問題：我們傾向於認為「相貌相似」或「類似」的關係是對稱的。如果A與B相像，那麼必定B也與A相像，於是乎兩者彼此相像。[32] 然而，如果我們嚴肅地看待這個論點，我們將發現自己承諾了以下說法：（生活中的）樹成了自然主義繪畫作品中的樹的再現物。因為沒有什麼東西比它的複製品更像一幅畫，因此當我們把任何繪畫主題與它的複製品等同而視時，距離荒謬便近在咫尺了。[33]

　　對相貌相似模型的進一步反駁。眾所周知的反對意見（不滿於將「相貌相似」作為自然主義描述的基礎的）——如我上文重申的那樣——或許遠遠不能令我們滿意。我們也許有一種

119

31 我們對相貌相似最原始的概念源自於比較物體，原型情況就是將兩個物體並排在一起，輪流交替觀看，以「感知」兩者的相貌相像處。但「比較」外觀，會需要對表象做某種次階的觀看。有時或能做到。然而，這和我們將一幅畫中的某物看作是馬似乎差距甚遠。我們心中的自我觀察之眼，不會去比較此刻所見之物的外表，與假如真的面對一匹馬應會看到怎樣的外表。說「那看起來像一匹馬」指的勢必是某種更原始的運作。

32 很重要的是，這些邏輯特徵不見得都能以日常語言使用的「看起來像」作例子。當A看起來像B，B不必然看起來像A，兩者也不必然看起來相像。正是這一點讓任何簡單提出的相貌相似性或類似性（作為「看似像」這個想法比較不矯作但更相關的替代品）實難令人滿意。

33 這類異議以往經常有人提出。「一物與自身相像至最大程度，但罕能再現其自身；相貌相似與再現（在這個語境下等於描繪）不同，相貌相似是對稱的……簡單來說，任何程度的相貌相似都不是再現的充分條件。」（Goodman 1968, p.4）。

不自在的感覺，即求助於「相貌相似」的表面文法是對一種推論性洞見太過簡略的處理方式。誠然，如果我們將「相貌相似」看作是對稱的、可傳遞的，我們將會承受一種悖論性的後果；畢竟，我們仍會思考，說一個自然主義的照片與它的主題「相像」或「看起來像」[34]，這種說法難道沒有一點道理嗎？如果是這樣，我們能夠在保留此一洞見的基礎上對上述膚淺的文法推論做一點修正嗎？例如，如果日常語言承諾我們說，從相貌相似的某種意義上說，一幅畫與其自身的相像程度超過它與任何其他事物，難道人類的智慧不足以為此確立一個更為合適的關鍵性表述嗎？這值得我們花點時間深入探索。

簡單地說，我們對於「相貌相似」的通俗概念──我以為──是由一幅或多幅「圖像」[35]或理想化的應用原型所控制的。讓我們來考慮以下「相像性」的幾種簡單情況：

1・一位作家正在一家他不熟悉的商店裡買一種新的打字紙。他比較了店員給他的這種紙和他自己家裡幾乎要用完的舊

34 我無意暗示這兩個詞語每一次都能互相置換。事實上，我很快就會論及相關使用模式顯示兩者有重要差異。

35 我在這裡使用這個詞，沿用的是維根斯坦在他晚期寫作常用的概念。參照「一種特殊氛圍的圖像強加其自身於我」這個極具特色的評論（Wittegenstein 1953, p.158）。維根斯坦對「圖像」的見解理當受到比現在更多的關注。我們用的許多關鍵詞都與或可稱為語意神話（semantic myths）的概念有關，即示範和原型案例的概念。在此概念下，一個詞語的使用仿若彰顯於頌主榮光之中。這樣的原型情境不僅是典範，而且正如其所是，還是典範的典範，我們處於其中覺得自己能夠在靈光一閃之中掌握詞語意義的精髓。就好像該詞語實際使用上的極度複雜被壓縮成一部充滿戲劇性且難忘的小說。等到了被這樣一種原始神話主宰的程度，我們便被帶入強求一致的概念化──因為過度簡化，而像是詞語意義的痙攣概念。（當然了，維根斯坦闡述得遠比這更好。）

紙，然後說，「這很像我想要的那種；而且似乎更好些；或許這與我需要的那種紙充分而密切地相像。」

2‧一位家庭主婦到一家商店裡為她正在縫製的衣服買一些額外的布料：她在想像中將這種布料與她已有的布料進行比較。然後是，「這看上去與我想要的差不多；它們非常相像；我認為我可以用這布完成我的衣服。」

3‧一位電影製片人需要為他的主要演員在一些危險場景中找一位替身。他比較了兩位男子，決定替代者與主演是否足夠相像，好讓觀眾不會覺察到這種替換。

4‧一位歷史學家比較了希特勒和史達林的職業生涯，以尋找兩者的「相像點」。

5‧在試圖影響判決的法官時，一位倡議者提供了一個過往判決的案件來作為判例，但是遭到了駁回，「我沒看到這兩個案件之間足夠的相像之處。」

我們從上述（以及其他很多）例證中能夠輕易觀察到以下幾點：a.「相貌相似」（resemblance）的概念與「比較」（comparison）和「配對」（matching）的概念有著非常緊密的聯繫（也與這裡我將忽視的「類似性」〔similarity〕概念相聯繫）。在某些（也許並不適用於其他）案例中，理想的相貌相似尺度是達到「不容分辨」：如果那位作家不能說出新舊紙張之間的差異，他肯定感到很滿足，儘管他也會願意去接受一些不那麼令人滿意的紙張。同樣，這個準則若稍作修改也可適用於案例2和案例3。

b. 在其他案例中，存在於事物中的「相貌相似」程度可以

透過一點一點的比對來發現，因此，在用於對比的事物之間存在一種可被觀察到的「類比」（analogy）關係（案例4和案例5）。在此，無可區辨的狀態不在討論之列。

c. 在一個特定的案例中，決定相像程度的具體判準的選擇項目，來自於「配對」或「類比」這個特定過程的首要目的：有時候是為了發現一個在外貌、持存度或者其他特性方面的可接受替代品；有時候是為了發現證成一種概念、名言、準則或原則的普遍適用性（案例4和5）。簡言之，被認為「具有充分相貌相似度」的東西，以及相像特徵中被認為更重要的那些方面，都強烈地受到比對過程的總體目標所決定。如果用消極的方式來提出這個觀點，我們可以說：如果沒有這樣一個目標的存在，那麼所開展的任何比對過程都將是含糊不清和未定未決。如果我被要求比較A和B，或者說出兩者之間有多少相貌相似，如果我不知道出於什麼用途來比較，我就不知道該如何進行。當然，如果我需要禮貌地做出一些反應，我也許會自主地設立一些目的性的脈絡，並努力將這個任務同化到一些熟悉的情境中，進而尋求顏色相像、功能相似或者其他什麼慧點的點子來。

就上文我所強調的幾點來說，前兩點主要是為了提醒我們注意被「相貌相似」這個術語大傘所覆蓋的極度多樣化的步驟：那個簡要的「標籤」覆蓋了各種各樣的「配對」和「類比」過程，以無限多樣的方式，服務於無限多樣的目的，同時，在比較過程中被認為是合適的和相關的那些方面也很不相同。但是，第三點，強調「對比」的相對性與一些可控「目標」之間

的關係，這對我們當下的探究是個關鍵。這在傾向上剛好與下述情況相反：即我們是透過「分享共同屬性」的辦法來形構圖像的「相貌相似性」的，就好像我們能夠在不參考任何「目的」的「真空」狀態下判定一個事物與另一個事物是否「相像」。（不妨試想：詢問 A 是否優於 B，這也是缺乏進一步限定的問題，而這也要求在兩者之間作一個比較）。

讓我們將這些初步的反思意見應用到我們最初的案例——「繪畫」與其（再現的）「主題」的關係上。正如我們所看到的，我們無論運用哪一種「相貌相似性模式」——尋求一種近似的匹配或類比的結構——都會首先遇到的障礙便是：當你不參考其他資訊而獨立檢視「主題」時，這「主題」通常是找不到的。如果繪畫是「虛構的」，就沒有可能在其與其「主題」之間做點對點的比對，以便查出二者是否「相貌相似」。儘管這一點並非微不足道，但是讓我們暫且略過不提：剩下來的是，到底是出於什麼樣的「確切目的」來做比較，這仍是未被闡明的。為了發現相像點，如果我先看伊莉莎白女王的肖像，然後再看女王本人，重點究竟是什麼？繪畫是那個人的替代品，對此沒有什麼疑問，就像在我們用作示範的一些案例中一樣。重點也不會是我們能夠對二者做出相應的陳述，儘管這一點也許正是關鍵，如果這幅肖像被保存在某些歷史檔案館並能為我們補充和細化一些言語性描述的話。留給我們的不過就是一個空洞的公式，即這幅畫應該「看起來貌似」（looks like）其被畫者。而這個公式與我們原先那個還沒有被分析清楚的運算式——一幅

畫應該「相像」（resembles）於其所再現的主體——相比，不過是換湯不換藥。在此，缺乏「確切目的」這一點再度顯示了它的相關性。假設我設定了某些目的並設置了某些脈絡，讓逼真畫法畫出的極端自然主義的肖像在這種情況下明顯看起來不像一個人，那麼，什麼東西能被算作是「看起來像的」？無論相貌相似的論調具有多少優點，它無法為這些問題提供答案。

因此，我反對相貌相似論調的主要原因在於，其所提供的瑣碎無用的話語替代物（而非洞見），到頭來證明是不具資訊力的。（這個方面，它與之前討論過的描繪作為「資訊」表達的觀點相似。）說「某些繪畫與它們的主題相像」這種說法成問題，並不意味著二者並不相像，而是說，如果僅僅說它們相像卻又說不出所以然，才是真的成問題。

「**看起來像**」（Looking like）。我認同以下說法：對於「相貌相似」的強調，無論在哲學上多麼不具備資訊力，它至少服務了一個有用的目的，即提醒我們：一幅繪畫在「看起來相像」這層意義上與某些東西相像——這個事實是如何切題的。如果說（比如）一張照片是否「看起來像」一棵樹、一個人或者其他情況，都與它作為一幅圖像的功能無關，這將會是蓄意的違反常識。無疑，一幅圖像也許「看起來像」它的主題，問題在於我們能否就以下的設問——「看起來像」到底意味著什麼——說出任何有用的見解？因此，我們值得花費一些時間來檢視更接近於「看起來像」這個表達式或其語法變體的理念含義。

在這裡我們立刻就會發現，有一些範例性的用法需要被區

分（就像在討論「相貌相似」時我們所做的）。因此，首先讓我們看一些例子。

1・我們在車站等著與某人碰頭。你指著一個從遠處走來的男子說：「那人看起來像他。」

2・在與一對雙胞胎相遇時，你說：「湯姆看起來的確像極了亨利，不是嗎？」

3・對著一片雲：「看那，它看起來不像一隻鳥嗎？」

4・我們也許會說一個男子：「他看起來很像一隻狼。」

第一個例子可以被認為是一種外貌相似（seeming）的情形。透過替換「看起來好像」這個短語，並對這句話的其餘部分做相應調整，就能被明確地與其他情況區分開來。因此，在案例1中，如果換一種說法──說「那個人看起來會以為是他」（That looks as if it were him），那麼，由此導出的結果與原先的句子相比，其實只有很小的差異。在該例中我們還可以找出另外兩個語法要點。如果我們嘗試在句子中加入一個限定性的副詞，說成「那人看起來非常像他」，我們或許會合理地感到，我們正在切換到另一種用法：由此，接著後面的評論──針對於改動後的句子，而不是我最初設想的那個句子──也許自然會是：「我沒有看到什麼相像之處」。與此相關的一個困難點是，如何對那個原始句子進行否定：如果我不贊同說「那人看起來像他」，那麼在有意識的情況下我所能做的最好回答是：「不，那人看起來不像他」（not look like him）或者「我不這樣認為」，而另一種回答「不，那人看起來有點不像他」（looks unlike him）在

這個上下文中就會讓人感覺像在玩文字遊戲。就當前的研究目的而論，我們可以把「看起來像」這個最初用法理解為一個「合格的斷言」：整個話語具有一種表達「一個虛弱的真理宣言」的力量，尚欠缺充分與下結論的理由。（試著與另一種回答比較：「那人或許是他。」）我之所以留意這種用法，僅僅是為了將之排除而不再考慮，因為它顯然對我們的首要論題沒有用處：因為，就一幅畫或一張照片的「主題」而言，通常的情境不是在做出「合格的斷言」。[36]

124

　　至於上例中的第二種類型，我之前已有討論，其中，詳細的甚至是點對點的比對是「在場的」或「即將發生的」。這裡，參照「相貌相似性」（與我們之前羅列的用法接近）是合適的。

　　在第三種情況下（雲「看起來像一隻鳥」），我想要主張：嘗試將詳實的配對法應用這個例子將會導致曲解。一方面，我們所涉入的是某種間接的歸類劃分，而不是某種隱然的比較。比如說，如果要對剛剛的問題進行追問，說「像哪一種鳥？」，這很可能被視為愚蠢而遭到拒絕，除非這個問題被看成是一種想進一步確認更多歸類細節（像一隻老鷹，而不僅是一隻鳥）的「請求」。值得強調的是，這裡尤其不適合依賴「相貌相似點」的概念；事實上，如果換用「看那片雲：它看起來難道不像一隻鳥嗎？」這個句子，感覺上好像是又切到了前一種用法。[37]有

36 有一種情況可能是例外，就是我們試圖指認某幅肖像畫的模特兒，或某張風景畫中的實景。我們在這類特殊情況下可能會說「這看起來像波奇亞」「那看起來像索茲伯里平原」，這蘊含著所欲辨認的對象有某種視覺跡象的在場。

人也許會說，在屬於這種類型的某些案例中，說話者或多或少是在間接地描述他眼前的事物。就像是，假定有這麼一項任務，需要他將眼前的那片雲描述成某一種動物，他或將這麼說：「如果一定要我用某種動物來描述它，那麼唯一合適於這個描述的將會是『一隻鳥』。」這其中的類比顯然用到了「隱喻」（metaphor）——對比於「明喻」（simile）。處於歸類語境中的「看起來像」（looking-like），與其說它在做比較，不如說它更接近於「暗喻」而非「明喻」。

還有案例屬於最後一種情況（「他看起來像一隻狼」），該例中所用的比較性暗示（雖然無可否認有那麼一點相像之處）到目前為止是被壓制住了，以至於幾乎沒有效果。說一個男人「他看起來像一隻狼」，或者換一種方式，說「他有著狼一樣的外貌」，這或許是——在沒有關於具體「相貌相似點」的想法或者（某些時候）沒有關於明確描述範圍的想法的情況下——記錄「即時印象」的一種方式。在這樣的案例中，有人也許會說，我們所面對的是不可言明的隱喻或用詞不當。當描述的貼切性受到挑戰，也許我們能夠說的最好說法就是：它「似乎合適」——當然，這幾乎等於沒說。

從對「看來相像」（looks like）若干用法的簡短檢視中，我 125

37 要讓這種論點具有說服力會面臨一道阻礙，那就是我討論的這些詞語，用法可能比我能夠貌似聲稱的還要多變而有彈性。我並不懷疑「相像」有時在特定文脈中也能用作「看起來像」的同義詞，且無任何不妥或模稜兩可之處。但如果我沒弄錯，我想強調的用法差異確實存在，用篇幅較長也比較艱巨的探討可能會整理得更清楚。

想要獲得的主要教益是：如果我們必須要將以下一類句子——（指著一幅畫說）「那看起來像一隻羊」放置到我們所歸納的類型框架中，我們最好選擇四個類別中的最後一類。如果有人說一幅畫或者一幅畫的某個部分「看起來像是個人」，通常他不是想說這裡有部分或不完全的證據來證明它是一個人（這將是荒謬的），也不是要說該畫的某個部分與一個人之間有著可被說明的相貌相似點（這是不可信的，加以沒有可供比較的確切要點，因此是徒勞無功的），更不是要把某些屬性——例如「一片雲像一隻鳥」這種明喻方式——歸結到那個塊面去，而是要說一些關於我們面前這個特定事物的東西，說一些直接與它相關的事情，就像我們說一個男子有著狼般的外貌那樣，而不是想說他身上有一種可以歸結的與狼之間的聯繫。如果真是這樣，就一幅寫實主義繪畫「看起來像」它的主題這個觀念來說，仍然是抗拒被分析的。有些人甚至會傾向於說，實際上應避免使用那種表達方式，因為那傾向於誤導。

如果有一個孩子提問，一個人應該如何學會發現一幅油畫是否「看起來像」一個人，也許我們能夠說出的最好建議是，「觀看一位畫師在他畫布上的工作，這樣在結束時，如果你看著那幅畫，也許你會當真看到一個人。」但是，如果這是我們能夠說出的最好辦法（正如我認為的），我們的分析結果到頭來竟是這樣的貧乏。

一個落腳處。至此我已對「描繪」關係的若干「疑似性」必備條件做了逐一的資格檢視，我滿足於以下結果（或許讀者

也是如此），即我所檢視的所有「判準」都不能提供一個必要條件。

訴諸於一張照片或一幅自然主義繪畫的「因果經歷」，最終需要求助於一個視覺再現物得以最終成型所需要的偶然性的事實情境，但這種情境並不能——借助於邏輯的或語言學的必然性——決定該再現物作為一幅畫的特徵。透過考慮那些不尋常但在邏輯上卻有可能的案例——其中異常的因果經歷也許造就一些無法區別於「精確相像性」範例的繪畫作品——我們因此可以排除對某種特殊的、作為「充分或必要條件」的因果經歷的訴求。然而讓人失望的是，我們對其他幾個「判準」的檢視也都得出了相同的結論。對圖像生產者自以為是的「意向」的參考，似乎陷入了絕望的循環論證，因為，想要明確化這樣一種意向，前提是先要明確究竟什麼能夠算作生產者的「意向」。再說那個貌似吸引人的「資訊」理論——從一個不相關的數學理論中借用的名義——提供了一種「誘人迷路的鬼火」，到頭來只不過是對「描繪」這個成問題的概念做了語言上的重命名。最後再說說那個存在於一幅畫與其「主題」之間的「相貌相似性」（resemblance）問題，一旦我們揭開了「相貌相似」這個抽象標籤所隱瞞的一連串「判準」，這個概念最終不過是讓我們回到了問題的原點，只是把原來的問題換個說法：「一幅畫與它所再現的事物看來相像」，究竟意味著什麼？我們被引到了以下一些「關鍵」情形中——在此情形下，「看起來像」並不能被同化為用「點對點」的配對來發現一幅畫與一個給定

的、用於比對的獨立物件之間的關係。

　　那麼，我們最後只能落得兩手空空嗎？我們應該承認我們所進行的調查最終是完全失敗，且沒有任何改進的希望嗎？在我看來，這樣的總結未免過於匆促。需要總結並強調的是，疑似為「充分且必要的判準」的「候選條件」經過檢視之後被發現不具備資格，但與此同時那也表明，該條件與我們當下所論的概念的應用性並非沒有關係。

　　去假想（例如）照片的常規製作需要什麼知識，以及在那個製作流程中會出現什麼變化，這是相當錯誤的：場景的展現、底片以及最終的正片，這都無關於我們對照片所再現內容的最終判斷。相反，我們對照片的闡釋或「解讀」技巧的掌握，本質上取決於我們對以下事實——這些照片事實上在通常情況下如何被生產——的基模知識。[38] 正是借助於我們對照片如何生成的知識，我們理解了照片所「顯示的」東西。在起源神祕的情況下（例如當一個門外漢在看一張X光片時），由於缺乏切中要害的事實知識，從而使我們的理解變得模糊。的確，在有爭議的和模稜兩可的情況下，以產品得以生成的語境作為具體參照是非常必要的，可以幫助我們確定：什麼才是「主題」。[39]

38　可能有人會推測，原始文化的成員疑似沒有能力在初見時就理解照片，原因之一可能有部分就出在缺乏對生產模式的知識。假如允許這些滿頭霧水的未來的詮釋者，由頭至尾認識各生產階段，同時有機會比較底片與外部世界，他們可能漸漸會對史坦尼斯教授稱為再現之相關系統的「關鍵」有頭緒（參照Stenius 1960, p.93。不過「關鍵」這個有效的用詞，在文中僅使用其相對比較有限的涵義）。原始部落沒有能力「理解」照片的紀錄，可見如塞戈爾等人的論述（Segall et al, 1966, p.32-34）。

同樣的評論意見也適用於當下已受到懷疑的訴諸於「生產者意向」的可疑做法。[40] 儘管我們不能在脫離惡性循環的前提下，根據「意向」來確定「描繪」或者「話語再現」的定義，但是，為了解讀創作者意向所最終體現的作品，回頭參考製作者的意向——當意向被成功實現時——也許完全合適甚至（有時）是必要的。因此，同過去的情形一樣，假裝不必反覆參考攝影者或者畫家過去在作品裡努力企及的東西便能理解照片或者繪畫，這將是不切實際的。

　　最後，我們對「相貌相似」和「看來相像」的概念也可以提出類似的觀點。我們不能因為懷疑它們不足以為總體概念提供「定義」條件（雖然這層顧慮是合理的）而抹煞它們以下方面的有用性，即（有時）借助於「點對點的對比」而——可以跳躍到另一些不同的方面上去——指向「繪畫被看起來的方式」，抑或逕自指向「我們在圖像中所必然會看到的東西」。

　　從先前那個令人不安的研究結論中，我們領受到了以下良

128

39　一些有趣的例子可見於宮布利希的論述（Gombrich 1969）。比方說，若沒有隨附的圖說，我們應該不會知道該怎麼理解他那幅「捕蚵人的足跡」插畫（p.35-36）。除其他說明外，圖說解釋畫中呈現的鳥是一位藝術家蓋印在一張照片上的。我們對這個奇特因果歷史的認識，明顯會影響我們的「閱讀」。不妨也想想宮布利希在同一篇論文中討論的其他案例，包括須「解讀」刻意以保護色隱藏物體的照片（p.37與其後數頁）。我認同宮布利希說「知識，即積累豐厚的心智，顯然是實行詮釋的關鍵」（p.37）。但我認為，知識也是熟諳詮釋之相關概念的關鍵。

40　此處不大適合討論所謂的「意向的謬誤」（Intentional Fallacy），這個概念在維姆塞特的論述中（Wimsatt 1954）受到令人難忘的嚴厲批評。赫希教授提出一個有用且經常被忽略的論點，指出維姆塞特（及其共同研究者比爾茲利）「仔細區別三種意向證據，承認其中有二是合宜且可以採納的」（Hirsch 1967, p.11）。

好教益，即「描繪」的概念是一個所謂的「配套概念」（a range concept）或「集叢概念」（a cluster concept）的東西。[41]我們所慮及的判準——以及其他或許被我們忽視了的判準——形成了一個集群，其中任何一個在單獨被審視時都不是必要和充分的，但是任何一個在以下意義上都是切題而重要的，即它們在潛質上都共同指向了「描繪」概念的合理用法。在完全清晰的案例中，所有這些切題的判準共同指向相同的判斷，無論我們是否依賴於我們在以下方面的知識：生產方法、生產者意向，以及圖像（被展現在一個勝任的、熟知製作傳統的觀看者面前時）的純粹「外貌」。[42]

即使「描繪」被認可為一個「配套」或「集叢」的概念，贊同此說法的讀者也仍會驚奇於這些判準之所以應被「集叢」在一起的理由。對此的一個回答也許是，邀請提問者針對使那些判準不能聯繫起來的想像性條件開展臆想試驗（Gedanken-experiment）。[43]我們有關「描繪」這個概念的要點——我們所具有的「唯一」概念——於是也將變得更清楚。但是，這樣的回答儘管具有教學上的優點，卻終究有點避實就虛。

41 處理此類概念的一般方法，見布萊克之論述（Black 1954）第二章。
42 難於「詮釋」的案例，通常出現在定義判準有實質扞格或明顯矛盾的時候。例如，當我們對創作者的意向有確鑿證據，也有方法理解他在所信守之傳統下的意向，卻仍無法如願「看見」意向體現在圖像本身之中，因而不知道該怪藝術家還是怪自己。
43 比方說，充分詳細地想像在一個部落裡（便於心理建構），族人對「已看見」的相似處有強烈興趣，對造就此類作品的意向或生產模式則完全無視，那會是怎樣的情況。

在我們的解釋中欠缺了某些最重要的東西，即我們對活動目標缺乏考慮，這裡的活動指（在我們文化中稱為）「圖像」（pictures）生產過程涉及的那些活動。如果不對這些目標做檢視，對於「描繪」的概念或是對於此標籤下糾結的各種相關概念的任何解釋，都將是不充分的。

在我們的探討中存在的這個弱點，甚至在聯繫我們對「照片如何進行描繪」所做的解釋時也會被感覺到。照片在本文中被當作彷彿是一種「不帶有明確用途」也因而「不包含認知興趣」的物件討論。但是，我們顯然對照片懷有強烈的興趣，而且是出於各種理由的興趣。如果我們聚焦於這樣一種興趣，比如說用於（在護照相片上）辨識人物，我們就不難發現為何我們的某些判準會與那些目標相契合。當然，想要明確說清楚照片在我們文化生活中服務於哪些目的，（如果想要透徹一些的話）絕非易事。當我們觸及到「藝術客體」這個更加困難的領域時，所遇到的阻力也會成倍增加。但是，我們從中領受到的助益是：不論「集叢概念」和「家族相貌相似性」的機制如何複雜精密，對於「藝術再現」基本理念的澄清，決不能指望於僅僅透過邏輯分析的過程達到，而是要召喚出一種不必那麼整齊劃一、但要更加精確的探究方式，深入多重生活方式中藝術客體的「生產」與「欣賞」過程。然而篇幅所限，只能另文再表了。[44]

44 沃爾海姆教授激勵人心討論美學的小書（Wollheim 1968），最大一項功勞就是開啟了這類討論。

129

參考文獻

Ansombe, G. E. M. "On Promising and justice, and whether it needs be respected in foro interno.", *Critics* 3 (April/May 1969).

Austin, John L."The Meaning of a Word". In his *Philosophical Papers*, ed. J. O. Urmson and G. J. Warnock. Oxford; The Clarendon Press, 1961.

Bar-Hillel, Yehoshua. *Language and Information*. Reading, Mass: Addison-Wesley Publishing Company, 1964.

Beardsley, Monroe C. *Aesthetics*. New York: Harcourt, Brace and Company, 1958.

Black, Max. *Problems of Analysis*. London: Routledge & Kegan Paul, 1954.

Cherry, Colin. *On Human Communication*. 2nd ed. Cambridge, Mass: MIT Press, 1966.

Gibson, James J. *The Senses Considered as Perceptual Systems*. Boston: Houghton Mifflin Company, 1966.

Gombrich, E. H. *Art and Illusion*. Revised ed. Princeton: Princeton University Press, 1961.

——. "The Evidence of Images". In *Interpretation, Theory and Practice*, ed. Charles Singleton. Baltimore: Johns Hopkins Press, 1969.

Goodman, Nelson. *Language of Art*. Indianapolis and New York: The Bobbs-Merrill Company, 1968.

——. "Utterer's Meaning and Intention". *The Philosophical Review* 78 (April 1969).

Hintikka, Jaakko."On Semantic Information". In *Information and inference*, ed. J. Hintikka and P. Suppes. Dordrecht: D. Reidel Publishing Company, 1967.

Hirsch, E. D. *Validity in Interpretation*, New Haven: Yale University Press, 1967.

Hochberg, Julian E. *Perception*. Englewood Cliffs, N. J.: Prentice-Hall, Inc., 1964.

Segall, Marshall H.: Campbell, Donald; and Herskovits, Melville J. *The Influence of Culture on Visual Perception*. Indianapolis and New York: The Bobbs-Merrill Company, 1966.

Shannon, Claude E. and Weaver, Warren. *The Mathematical Theory of Communication*. Urbana, III: University of Illinois Press, 1949.

Stenius, Erik. *Wittgenstein's 'Tractatus'*. Oxford: Basil Blackwell, 1960.

Wimsatt, William K., Jr. *The Verbal Icon*. Lexington, Ky.: University of Kentucky Press, 1954.

Wittgenstein, Ludwig. *Philosophical Investigations*.Oxford: Blackwell, 1953.

Wollheil, Richard. "Art and Illusion", *British Journal of Aesthetics* 3 (January 1963).

——. *Art and Its Objects*. New York: Harper & Row, 1968.

後記

恩斯特・漢斯・宮布利希

Postscript
E・H・Combrich

　　我很榮幸作為本期「塔爾海默系列講座」的首位發言者，也很榮幸受編者之邀來為這個平裝本新版寫一個簡短的後記。作於首位演講者，我當然不能預知後來的討論走向。不過在我之後的發言者可以引用我的發言稿（儘管並不是最終定稿），成果便是如今呈現在各位面前的此書。當我饒有興致並獲益良多地鑽研過他們的文稿後，我為不能在文中加入他們的討論感到由衷的遺憾，同樣令我感到遺憾的是，我未能在他們將文稿付梓之前把我的定稿發給他們參閱。對於這種遺憾，我可試舉兩例：在布萊克教授論述「相貌相似性」（resemblance）問題的若干邏輯要點（英文本頁118）中至少有一個已經被我提及（英文本頁7）；而霍赫伯格教授就「表情的一致性」（expressive consistency）問題所做的重要評論，正可謂對我先前所提問題的令人信服的解答（英文本頁21）。

　　透過對比後兩場演講的文獻目錄我發現，我有幾篇重溫了《藝術與錯覺》某些問題的專題論文，尚不曾蒙兩位作者賜教。如果布萊克教授讀過拙文〈「什麼」與「如何」〉（The 'What' and the 'How'）（霍赫伯格教授在其文末列舉了這篇文獻），他就會對他的最後一段文字做出些許修正（英文本頁115），因為這段文字所論述的恰恰是在「定位再現客體」過程中的變化的「錯覺」（'illusion' of shifts）。此外，我也期待霍赫伯格教授至少能就我在「影像的證據」（The Evidence of Image）（布萊克在其文末列舉了這篇文獻）一文中例舉的實驗發表一些高見，在這個實驗中我顯示了如果我們縮短棒條以便讓整個組態可以一覽無遺，對於「不可能」調音的音叉將會發生什麼？

　　在拙著《藝術與錯覺》中我心滿意足地述及了我與霍赫伯格教授在看待格式塔理論上的共同立場，我在該書第二版的前言中特意論及了這個事實。同樣，當我發現此一信念在霍赫伯格輯於本書的論文中被再次確認的時候，我再次由衷地感到喜悅。在《藝術與錯覺》（英文本頁228）中我曾論及「影像識別的所有可能性均與投射和視覺預期相關」，後來我在「如何解讀一幅畫」（How to Read a Painting）一文中詳細闡明了這一觀點（此文最先發表於《星期六晚郵報》〔Saturday Evening Post〕1961年第234期，重印時以「錯覺與視覺鎖死」〔Illusion and Visual Deadlock〕為題輯錄於拙著《木馬沉思錄》〔Meditation on a Hobby Horse〕中，1963年倫敦）。其中我寫到：「解讀一幅畫是一項瑣碎的事務，始於隨機的注目，隨後開始探尋一個連貫的整

體……眼睛……掃視頁面，由此引發的線索或資訊被尋思的心智用於減少我們從中感受的不確定性」。（讀畫時的）這些「聚合」（convergences）的過程並不是神祕莫測的。我們已經從布萊克教授在討論「非統計性」資訊時希望我們避開的資訊理論中獲取助益。他那迫切的期望是可以理解的，而他結論的風險也是不容否認的。但是，誰敢說，即使他自己的有關「相貌相似性」生成的問題偶爾也能從預設「二十個問題」這種遊戲性做法中受益？這種做法已經成為「資訊理論」的入門訣竅。我正在參考「通緝犯」的合成畫像（俗稱「疑犯拼圖」〔identikit〕）這種形式，其中所用到的都是「選擇性資訊」。我完全贊同布萊克教授論文最後一段文字的精神：我們應該總是考慮一個「再現物」的用法和脈絡。但是，倘若我們更多地思考一下適用於某人「看起來像一隻狼」那種案例的認知體驗（英文本頁124），我們是否還可能獲益更多？

133

　　在一場題為「借助於藝術的視覺發現」（Visual Discovery through Art）的講座（講稿初刊於《藝術雜誌》（The Arts Magazine）1965年11月號，再版時輯於霍格（J. Hogg）所編的《心理學與視覺藝術》（Psychology and the Visual Arts, Harmondsworth, Middlesex, 1969）中，我將「識別」這個概念設立為中心議題。我在本書論文中尤其關注的「識別訊號」（the signals of recognition）會在何種程度上會有身體方面的共伴狀態？必須承認，這仍是有待於未來研究的。但是，在某些場合我會辯稱：在我們的神經系統中必定有一個能將視覺印象轉換為神經分配模式的轉換器，否

則我們如何能透過觀看以進行學習？好了，繼續論說會對本講座系列的其他發言者不公，所以我必須適可而止。當然，學術論爭永無休止，而至於後記，還是讓它就此收束吧。

索引

Index

Payne, W. A. 培內 3n

Penrose, Francis Granmer 彭羅斯，法蘭西斯‧格拉納 59

Petrarch 佩特拉克 8, 24, 36

Philipon, Charles 菲利本，查理斯 38, 39(fig. 31)

Picasso, Pablo 畢卡索，巴勃羅 28, 29(fig. 27), 30, 116, 117

Pierce, J. R. 皮爾斯 3n

Piles, Roger de 皮勒，羅傑‧德 21

Pirenne, M. H. 皮雷納 59, 77

Pollack, I. 波萊克 68

Pope-Hennessy, John 伯-亨納斯，約翰 2n

Porta, G. B. della 伯達，戴拉 34, 35(fig. 30)

Raphael 拉斐爾 2

Reiter, L. 萊特 90

Rembrandt van Rijn 林布蘭，凡‧萊因 5, 41-42, 44 (fig. 35), 45(fig. 36)

Reynolds, Joshua 雷諾茲，約書亞 21

Richter, Sviatoslav 李希特，斯維亞托斯拉夫 19 (fig. 16a. b)

Riggs, L. A. 里格斯 72

Robertson, Janet 羅伯森，珍妮特 23, 26

Rothko, Mark 羅斯科，馬克 115

Russell, Bertrand 羅素，伯特蘭 6(fig. 3). 6-7, 7(fig. 4), 38

Ryan, T. 里安 74, 78, 90

Samuels, F. 塞謬爾 90

Schacht, Hjalmar 沙赫特，亞爾瑪 12-13, 13(fig. 10, 11)

Scharf, Alfred 沙夫，阿爾弗雷德 2n

Schlosser, Julius von 沙羅瑟，朱利斯‧馮 2n, 22n

Schwartz, C. 施瓦茨 74, 78, 90

Secord, P. F. 塞科德 88

Segall, Marshall H. 塞戈爾，馬歇爾 127n

Shahn, Ben 夏恩，本 2n

Shannon, Claude E. 香農，克勞德 105

Shinwell, Emanuel 欣韋爾，伊曼紐爾 3, 4(fig. 1)

Singleton, Charles S. 新格勒頓，查理斯 30n

Steichen, Edward 史泰欽，愛德華 21-22

Stenius, Erik 斯特紐斯，埃里克 126n

Stravinsky, Igor 斯特拉文斯基，伊戈爾 34

Strelow, Liselotte 斯特雷洛，莉澤洛特 11n

Talma, Franscois-Joseph 塔爾瑪，弗朗索瓦‧約瑟夫 12

Taylor, J. 泰勒 68

Tinbergen, N. 丁伯根 40n

Toepffer, Rodolphe 特普福，魯道夫 24, 31, 90

Tolman, E. C. 托曼 63

Tolnay, Charles de 托內，查理斯‧德 2n

Toulouse-Lautrec, Henri de 杜魯茲-勞切克，亨利‧德 12

Valloton, Felix 瓦洛東，菲利克斯 22, 23(fig. 19)

Velazquez, Diego 韋拉斯奎茲，迪亞哥 27(fig. 24, 25), 28, 42, 45n, 46(fig. 37)

Vincent, Clare 文森特，克雷爾 2n

Waetzoldt, Wilhelm 韋措爾特，威爾海姆 1n

作　　者	宮布利希、霍赫伯格、布萊克／	
	Sir E. H. Gombrich, Julian Hochberg, and Max Black	
譯　　者	錢麗娟	
審　　定	龔卓軍	
社　　長	陳蕙慧	
副 社 長	陳瀅如	
總 編 輯	戴偉傑	
責任編輯	翁仲琪	
封面設計	蔡南昇	
內頁排版	黃暐鵬	
行銷企畫	陳雅雯、尹子麟、黃毓純	

出　　版　木馬文化事業股份有限公司
發　　行　遠足文化事業股份有限公司（讀書共和國出版集團）
　　　　　231 新北市新店區民權路108-4號8樓
電　　話　(02) 2218-1417
傳　　真　(02) 2218-0727
電子信箱　service@bookrep.com.tw
郵撥帳號　19588272 木馬文化事業股份有限公司
客服專線　0800-221-029
法律顧問　華洋法律事務所　蘇文生律師
印　　刷　前進彩藝有限公司
初　　版　2021年3月
初版三刷　2023年10月
定　　價　380元
I S B N　978-986-359-722-3

藝術、知覺與現實
Art, Perception and Reality

藝術、知覺與現實／貢布里希（E. H. Gombrich）、
霍赫伯格（Julian Hochberg）、布萊克（Max Black）著；
錢麗娟譯.－初版.－新北市：木馬文化出版：
遠足文化發行，2021.03
　面；　公分
譯自：Art, Perception and Reality
ISBN 978-986-359-722-3（平裝）
1. 藝術心理學 2. 藝術評論
901.4　　　　　　　　　　　　108015286

特別聲明：書中言論內容不代表
本社／集團之立場與意見，文責由作者自行承擔